DE LA GRAVURE
DE PORTRAIT
EN FRANCE

PAR

GEORGES DUPLESSIS

MÉMOIRE COURONNÉ PAR L'INSTITUT DE FRANCE

(Académie des Beaux-Arts)

PARIS

RAPILLY, LIBRAIRE ET MARCHAND D'ESTAMPES

5, QUAI MALAQUAIS, 5

1875

DE LA GRAVURE
DE PORTRAIT
EN FRANCE

PAR

GEORGES DUPLESSIS

MÉMOIRE COURONNÉ PAR L'INSTITUT DE FRANCE

(Académie des Beaux-Arts)

PARIS

RAPILLY, LIBRAIRE ET MARCHAND D'ESTAMPES

5, QUAI MALAQUAIS, 5

1875

AVANT-PROPOS.

ON se méprendrait fort si l'on s'attendait à trouver dans ce Mémoire un aperçu complet de l'histoire de la gravure en France. Il ne devait et il ne pouvait en être ainsi. Notre tâche consistait uniquement à répondre à la question suivante : Histoire de la gravure de portrait en France depuis le XVIᵉ siècle jusqu'à la fin du XVIIIᵉ. — Apprécier le mérite des œuvres remarquables qui appartiennent à cette école ; en faire un examen comparatif avec les ouvrages des artistes étrangers qui ont cultivé avec supériorité cette branche de l'art. Nous nous sommes renfermé dans le programme donné et nous nous sommes efforcé de satisfaire de notre

mieux aux conditions qu'il nous imposait. Sans doute il pourra paraître surprenant au premier abord que des graveurs tels que Gérard Audran et Jean Pesne occupent dans notre travail une place plus restreinte que des artistes infiniment moins habiles. Cette surprise disparaîtra après un moment de réflexion. C'est uniquement un chapitre de l'histoire de la gravure en France qui a été écrit, chapitre plein d'intérêt pour nous, dans lequel il nous a été donné de parler avec quelque détail d'artistes de premier ordre, de maîtres qui n'ont à redouter aucune comparaison. L'Académie des Beaux-Arts, avec une bienveillance dont nous lui sommes profondément reconnaissant, a daigné décerner le prix Bordin à notre Mémoire. Puissent nos lecteurs ratifier le jugement de la quatrième classe de l'Institut.

Dans la séance du 24 octobre 1874, le président de l'Académie rendait compte de notre travail dans les termes suivants :

« Pour le prix Bordin qui, selon les intentions du fondateur, doit être, à la suite d'un concours, décerné à l'auteur du meilleur travail sur une

question intéressant l'histoire ou la théorie de l'art, l'Académie avait proposé le sujet suivant : Histoire de la gravure de portrait en France depuis le XVIe siècle jusqu'à la fin du XVIIIe.

« L'auteur du Mémoire couronné est M. Georges Duplessis, bibliothécaire au département des estampes de la Bibliothèque nationale, déjà lauréat de l'Académie au concours de 1860 pour son Histoire de la gravure en France, et qui, depuis lors, a achevé de mériter l'estime des hommes compétents par la publication de plusieurs ouvrages d'érudition d'autant plus utiles qu'ils ont un caractère plus modeste et plus spécial.

« Le Mémoire qui a valu à M. Duplessis la nouvelle récompense que l'Académie lui décerne, se distingue par la sûreté des observations, par une louable exactitude dans la chronologie des artistes qui se sont succédé en France et, pour emprunter les termes mêmes du rapport dans lequel un de nos confrères, M. Henriquel, a analysé ce travail, par un exposé presque toujours complet des phases diverses qu'a traversées, ou des différents talents qu'a produits la gravure de portrait au

delà de nos frontières. On sent que l'écrivain possède à fond le sujet qu'il a entrepris de traiter. Le travail soumis par lui au jugement de l'Académie atteste beaucoup de savoir, une parfaite bonne foi dans l'examen des faits, en un mot des connaissances historiques et techniques aussi solides qu'étendues. »

DE LA
GRAVURE DE PORTRAIT
EN FRANCE.

AVANT d'étudier le procédé particulier dont les Français usèrent pour exprimer la physionomie humaine et pour conserver à la postérité les traits de leurs contemporains, il importe de dire ce que l'on entend par un portrait, en quoi consistent les devoirs de l'artiste qui le signe, qu'il soit peintre, sculpteur ou graveur, à quelles conditions expresses un portrait devient une œuvre d'art et acquiert ainsi le droit de fixer l'attention du critique, et d'inspirer confiance à l'historien.

Si nous ouvrons le dictionnaire de l'Académie française, nous trouvons du mot *portrait* la définition suivante : « Image, ressemblance d'une personne, faite avec le pinceau, le burin, le crayon, le ciseau, etc. » Cette définition nous éclaire certainement et fixe dans notre esprit la signification propre du mot portrait; elle ne nous satisfait pas toutefois absolument. Il suffit sans doute pour qu'il y ait portrait, que la ressemblance d'une personne soit transportée sur une toile, sur une planche de métal, sur une feuille de papier ou dans le marbre; mais si la ressemblance purement physique était seule indispensable, le meilleur moyen d'obtenir un portrait parfait consisterait à s'adresser à un instrument qui fixerait mathématiquement, sur une surface ou dans une matière donnée, les traits dont on voudrait posséder l'image. Que l'instrument employé s'appelle *physionotrace, diagraphe* ou *objectif,* la chose importe peu; celui qui garantirait le plus sûrement l'exactitude devrait être préféré. La science, qui tous les jours fait des progrès, ne tardera pas, on n'en saurait douter, à trouver un appareil sans défaut à l'aide duquel

tout être ou tout objet pourra être instantanément et sans déformation reproduit et multiplié. Cette découverte, très-vraisemblable, doit-elle inquiéter les artistes, est-elle appelée à porter un préjudice sérieux à l'art proprement dit? Nous ne le pensons pas, car une machine, quelque perfectionnée qu'elle puisse être, ne sera jamais en mesure de lutter victorieusement avec la main de l'homme dirigée par l'intelligence et guidée par l'étude.

L'artiste aura toujours sur l'instrument le plus précis une supériorité incontestable : il accuse, dans tout ce qu'il produit, son sentiment personnel, sa manière de voir et son esprit; son ouvrage, s'il est lui-même habile et expérimenté, possède un caractère propre qui le distingue tout d'abord des travaux du même genre. Dans le portrait, autant que dans les autres manifestations de l'art, ce caractère de personnalité doit apparaître clairement aux yeux, et cette partie de soi-même transmise par le peintre, par le sculpteur ou par le graveur, au portrait qu'il expose aux regards, constitue un des mérites principaux de l'œuvre.

Il est indispensable aussi que l'artiste ait avec son modèle, momentanément du moins, des rapports fréquents, rapports qui lui permettent de retracer, en même temps que la ressemblance physique, cette ressemblance morale dont l'influence sur la physionomie est si directe et si certaine. La physionomie, voilà en effet la condition primordiale, essentielle de tout portrait, de toute œuvre d'art où la figure humaine joue le rôle principal. Que signifierait une tête dont les traits seraient régulièrement copiés et implacablement à leur place, si les yeux n'avaient aucune animation, si la bouche paraissait condamnée à un mutisme éternel et si l'intelligence ou la vie semblaient n'avoir jamais hanté ce corps inerte? Il n'existe nulle part au monde, parmi les êtres doués de la pensée, même au milieu des peuplades les moins civilisées, un être qui ne représente un type particulier, que l'artiste doit reproduire sous peine d'être passible de blâme, et, sous les dehors de ce type qui caractérise une race ou une époque, la physionomie de chaque individu subsiste.

La ressemblance d'un portrait, toutefois,

ne réside pas uniquement dans la conformité des traits du visage ou dans l'exactitude de la physionomie; sans doute ces conditions sont de première nécessité, et, sans elles un portrait n'existe pas, mais l'attitude que l'artiste donne à son modèle, la pose qu'il lui assigne, le costume dont il le revêt, doivent encore être pris en sérieuse considération. En cela comme en toute chose, ce qui est le plus naturel et le plus simple est le meilleur. Ce serait un contre-sens, lorsque l'on s'efforce de créer une œuvre destinée à vivre au delà du temps qui l'aura vue naître, de donner à son modèle une allure qui ne lui est pas habituelle; ce serait une faute de goût de l'affubler de vêtements qu'il n'a pas coutume de porter, et ce serait enfreindre les convenances de l'art que de sacrifier à un ajustement trop apparent le visage qui doit avant tout fixer le regard et l'attention. Les maîtres ne s'y sont pas mépris : ils ont apporté à la composition du portrait, si l'on peut juxta-poser ces deux mots, le même soin qu'ils donnaient à la physionomie elle-même, et ils ont conquis la renommée dont ils jouissent en ne transgressant

aucun des préceptes de l'art, et en sacrifiant les agréments pittoresques ou les convenances de leurs modèles aux principes souverains du beau et du vrai.

Dans quelle situation se trouvait en France la gravure au commencement du xvi^e siècle? Quelle part notre pays avait-il prise au développement de cet art, remontant à la plus haute antiquité si l'on envisage uniquement le travail de l'outil, relativement moderne, au contraire, si l'on a égard au parti qu'en surent tirer les artistes du xv^e siècle? La gravure, — nous entendons ici par ce mot, aussi bien l'action de graver que l'action d'imprimer les planches de métal ou de bois, — ne fut pas adoptée chez nous aussi promptement que dans certaines contrées. Aucune preuve matérielle du moins ne constate l'empressement des Français à utiliser la découverte récente. Si l'on peut, avec quelque vraisemblance, regarder certains spécimens de la gravure criblée auxquels est jointe une inscription en langue française, comme ayant été exécutés par nos compatriotes, nous n'aurions certes à envier à

aucune contrée voisine l'honneur d'avoir mis à profit les premiers une invention dont les résultats devaient être immenses dans la suite. Malheureusement, nos titres ne sont rien moins que certains, et une date viendrait-elle trancher en notre faveur cette question de priorité si souvent soulevée et jusqu'à ce jour incomplétement résolue, que, à moins qu'un document bien imprévu ne surgisse, le plus simple bon sens nous imposerait le devoir de nous taire lorsque les Italiens nous montreraient *le Couronnement de la Vierge,* nielle gravé à Florence par Maso Finiguerra en 1452. Un art n'existe en effet réellement que le jour où, avec les moyens dont il dispose, une œuvre hors ligne est produite; son point de départ ne doit dater que du moment où un artiste de génie s'en empare et montre au grand jour toutes les ressources que cet art renferme, tout le parti que l'on en peut tirer.

Nous n'avons donc, il faut nous y résigner, aucun titre sérieux à faire valoir dans la question proprement dite de l'origine de la gravure. Comme tous les autres peuples, il

nous est donné de pouvoir citer quelques estampes gravées sur bois ou sur métal qui dénotent, tant l'imperfection du procédé est notoire, une origine très-ancienne, une inexpérience complète; mais, jusqu'à ce jour, on n'a découvert, signée d'un nom français ou portant avec elle la preuve irrécusable de son origine nationale, aucune estampe digne de fixer l'attention des artistes.

Notre gloire en ce genre fut assez grande et assez incontestée dans la suite pour que cet aveu ne nous coûte en aucune façon. Nous avons regagné assez vite le temps que nous semblons avoir perdu en tentatives infructueuses pour pouvoir sans honte avouer l'imperfection de nos débuts. Avec le XVIe siècle commence pour la France une ère nouvelle, une *renaissance*, pour employer le mot consacré, et, depuis les premières années de ce siècle jusqu'à nos jours, la liste non interrompue des graveurs habiles qui, tantôt dessinaient eux-mêmes, tantôt empruntaient leurs modèles aux peintres qui vivaient à côté d'eux, cette liste est assez longue pour accuser hautement notre aptitude particulière et notre

savoir dans une branche de l'art qui ne fut pratiquée nulle part avec plus de succès que dans notre patrie.

Si l'on veut être certain de trouver, pendant la plus grande partie du XVIe siècle, des portraits gravés dignes d'intérêt, il faut avoir recours aux livres imprimés publiés à cette époque. Les imprimeurs éprouvent, comme leurs devanciers les calligraphes, le besoin de placer en tête des ouvrages qu'ils mettent en circulation le portrait de l'auteur, l'image du grand personnage qui en a agréé la dédicace, ou la représentation du héros dont ils publient les exploits. Avant le règne de Henri IV, il est rare de rencontrer des portraits gravés isolément; cet honneur semble uniquement réservé aux souverains et aux souveraines, et encore est-ce à titre d'exception et souvent à l'état de fait isolé. Tandis que les peintres, les Clouet à leur tête, pouvaient à grand'peine suffire à contenter les gens de cour et les hauts personnages qui s'adressaient à eux pour fixer sur la toile ou sur le papier leur image, la gravure de portraits demeurait

comme circonscrite dans un petit cercle qu'elle ne s'efforçait pas de franchir.

Cette observation n'est pas applicable uniquement à notre pays : dans les contrées voisines, même dans celles où l'art de la gravure fut accueilli avec le plus d'empressement, la librairie accapara assez longtemps et presque exclusivement les graveurs de portraits. Là même où le commerce des estampes existait et où certains éditeurs possédaient déjà des fonds de planches gravées, les portraits occupaient fort peu de place. L'intérêt qu'ils peuvent offrir par eux-mêmes, lorsqu'ils sont dessinés correctement et gravés avec habileté, n'existe pas encore pour le public du temps qui paraît se soucier beaucoup moins de posséder une œuvre d'art digne de ce nom, que l'image à peu près fidèle d'un personnage qui l'intéresse ou qui l'attire.

Deux villes de France, Paris et Lyon, se partagent presque exclusivement au XVIe siècle le monopole des livres ornés de figures ; elles possèdent l'une et l'autre dans leurs murs des imprimeurs célèbres qui apportent aux diverses publications auxquelles ils attachent leurs

noms un soin tout particulier : Étienne Groulleau, Denis Janot, Jean de Tournes et Guillaume Rouille, pour ne citer que les imprimeurs les plus renommés, ont eu, à cette époque, une influence salutaire sur l'art de la gravure. Par le choix des artistes qu'ils avaient attirés auprès d'eux, par le goût qui distinguait les livres sortis de leurs presses, ils ont conquis le droit à l'estime au même titre que Francesco Marcolini da Forli, qui ornait à Venise, en 1552, les livres composés par Doni, d'admirables portraits gravés sur bois; que B. Vitali, qui imprimait dans la même ville, en 1538, les œuvres d'A. Vesale, et qui plaçait en tête de son édition une précieuse effigie de l'auteur du livre; que les Giunta qui, à Florence, en 1568, illustraient la seconde édition de *la Vie des peintres* de Vasari, de portraits excellents attribués, pour le dessin du moins, à Jean de Calcar; ou bien encore que Laurent de Rubeis qui, à la fin de l'ouvrage du frère Jacques Philippe, de Bergame, imprimé à Ferrare en 1497, *de claris Mulieribus*, avait mis au jour quelques portraits de femmes qui n'ont pas été surpassés. Ils n'ont pas moins bien mérité

de la postérité que ces imprimeurs anonymes qui publiaient à Nuremberg *la Vie de Maximilien* ou *les Saints et Saintes* de la famille de cet empereur, livres que le génie d'Albert Durer avait conçus et auxquels les graveurs les plus habiles avaient mis la main. S'il ne nous est pas donné d'opposer à ces publications d'un ordre d'art très-élevé des ouvrages aussi importants, du moins dans le genre qui nous occupe exclusivement ici, il est cependant facile de citer, comme ayant vu le jour en France, quelques séries de portraits fort estimables. L'*Epitome gestorum LVIII regum Franciæ a Pharamundo ad hunc usque Christianissimum Franciscum Valesium* (Lyon, Balthazar Arnoullet, 1546), le *Recueil des roys de France, leur couronne, leur maison* (Paris, Jacques du Puys, 1580), l'*Abrégé de l'Histoire française avec les effigies des rois* (Paris, Jean Leclerc, 1596), ouvrages précieux contenant les portraits des souverains qui ont régné sur la France, tantôt exécutés sur bois, tantôt gravés sur métal, ne laissent pas que de révéler chez nos compatriotes un ardent désir de mettre la gravure au service de l'histoire. Ces collections de

portraits ne peuvent pas, sans doute, au point
de vue de l'art pur, soutenir victorieusement
la comparaison avec certaines publications
analogues faites à la même époque dans les
pays étrangers ; les artistes qui furent chargés
du soin d'exprimer ces effigies royales à l'aide
du burin et de l'échoppe n'avaient sous les
yeux, la plupart du temps, que des modèles
imparfaits ; ils ne pouvaient d'ailleurs le plus
souvent interroger la nature en face, et les
monuments auxquels ils étaient forcés de re-
courir n'étaient pas tous de nature à les inspi-
rer heureusement. Quelque insuffisants que
soient ces recueils, ils montrent que, dans
notre pays comme ailleurs, la représentation
par la gravure de la physionomie humaine
préoccupait singulièrement les esprits et répon-
dait à un besoin nouveau ; si nos compatriotes
ne surent pas d'ailleurs, dans des collections
chronologiques, faire preuve d'une sérieuse
habileté, ils laissèrent après eux, dans des
ouvrages publiés au XVIe siècle, un nombre
assez considérable de portraits excellents pour
qu'ils n'aient aucun motif de redouter la com-
paraison avec leurs voisins.

Si l'on parcourt avec soin les nombreux volumes ornés de portraits qui virent le jour en France pendant le cours du XVIe siècle, on demeure surpris que personne n'ait encore songé à en dresser l'inventaire. En regard du titre ou de la dédicace, au premier feuillet du livre, les éditeurs ont placé l'effigie de l'auteur, du personnage auquel le livre est dédié ou de celui dont ils publient l'histoire, et souvent, très-souvent même, dans ces ouvrages que les iconophiles ne consultent pas parce qu'ils ne traitent pas des questions qui leur sont familières, ou parce que leur existence ne leur est révélée par personne, sont cachés des chefs-d'œuvre auxquels il ne manque que d'être connus pour exciter l'émulation des artistes et la convoitise des amateurs les plus délicats. Sur le titre et à la fin de l'*Architecture ou Art de bien bastir de Marc Vitruve Pollion, autheur romain antique, mis de latin en francoys par Ian Martin, secrétaire de Monseigneur le Cardinal de Lenoncourt* (Paris, Jacques Gazeau, 1547), ils trouveraient un portrait du traducteur gravé sur bois avec une science consommée ; le charmant portrait

placé au verso du titre de *le Fort inexpugnable de l'honneur du sexe féminin construit par François de Billon, secrétaire* (Paris, Jean d'Allyer, 1555), empêchera ce livre de tomber dans l'oubli que semblait lui promettre le sujet traité par son auteur ; *les Chansons nouvelles composées par Barthelemy Beaulaigne et par luy mises en musique* (Lyon, 1559), dédiées à Diane de Poitiers, duchesse de Valentinois, représentée allégoriquement sous les traits de Diane chasseresse, sont précédées d'un portrait du compositeur digne d'être mis au nombre des meilleures productions de l'art français ; si le fin portrait de Gabriel de Collange n'était au revers du premier feuillet des *Tables et Figures planisphériques* (Paris, 1561), il n'y aurait pas lieu de jeter les yeux sur ce livre dénué d'intérêt ; les érudits de la médecine seraient seuls à consulter *la Méthode curative des playes et fractures de la tête humaine* (Paris, Jean Le Royer, 1561), si un des plus beaux portraits que la gravure sur bois ait produits, celui du savant auteur du livre, Ambroise Paré[1], ne se trouvait

1. Étienne Delaune grava d'un burin fin et précis un autre portrait d'Ambroise Paré qui fut publié dans : *Discours*

imprimé sur la première page. Dans les ouvrages de Doni, ornés de portraits gravés sur bois à Venise par les artistes les plus célèbres, il ne se trouve pas de planche plus intéressante que le portrait d'Orlando Lasso publié à Paris en 1572, et destiné à accompagner les *Moduli quatuor et octo vocum;* enfin, où trouver une physionomie plus vivante, une tête plus expressive que le portrait de Philibert Delorme, qui vit le jour pour la première fois en 1578, à Paris, en tête des *Nouvelles Inventions pour bien bastir et à petits frais?* C'est dans ces ouvrages et dans bien d'autres encore qu'il faut aller chercher, au XVI siècle en France, les manifestations les plus significatives de l'art du portraitiste. A ces images vouées à l'oubli et comme perdues dans les publications qui les renfermaient, les artistes du plus haut mérite ne dédaignaient pas de mettre la main; mais, peu curieux de renommée, au moins en apparence, ils négligèrent toujours d'inscrire leurs noms au bas de l'œuvre qu'ils inventaient, ou de

d'Ambroise Paré, *conseiller et premier chirurgien du Roi, sur la mumie, les venins, la licorne et la petite peste.* Paris, Gabriel Buon. 1582. in-4°.

tracer une marque qui pût les désigner clairement. Cette regrettable négligence empêche d'honorer, dans leur personne même, les auteurs de ces portraits excellents, et contraint à n'accorder qu'une mention collective à ces vaillants artistes qui auraient mérité mieux.

Parce que la gravure de portraits se réduit presque exclusivement en France, pendant le XVI° siècle, à l'*illustration* des livres, il ne s'ensuit pas qu'à cette règle générale il n'y ait aucune exception. De même qu'en Italie Marc-Antoine Raimondi avait gravé, sans destination particulière, que nous sachions, les portraits des papes Adrien VI et Léon X et du poëte Pietro Aretino, qu'en Allemagne, Albert Durer avait transmis au métal, dans les mêmes conditions, les effigies d'Érasme, de Philippe Melanchthon, de Bilibald Pirkheimer et de plusieurs autres personnages, que Henri Aldegrever avait, accidentellement du moins, gravé quelques portraits, que dans les Pays-Bas, Lucas de Leyde, outre sa propre image au-dessous de laquelle on lit : *Effigies Lucæ Leidensis propria manu incidere,* avait immortalisé, grâce à son burin fin et précieux, les

traits de l'empereur Maximilien, de même en France, Jean Duvet, Pierre Woeiriot, Jacques Prévost, René Boyvin et un certain nombre de graveurs dont le nom n'est pas connu, mirent au jour plusieurs portraits excellents qui se recommandaient assez d'eux-mêmes pour pouvoir se passer de l'aide du libraire.

Les tentatives d'indépendance des artistes que nous venons de nommer ne sont pas très-fréquentes, il est vrai, et ne contredisent pas absolument l'opinion que nous avons avancée plus haut; elles dénotent toutefois chez eux un désir non équivoque de s'affranchir de la tutelle d'autrui et une tendance à émanciper l'art en lui attribuant un rôle indépendant et distinct. Ce symptôme, qui, jusque dans les dernières années du xvie siècle, n'est encore qu'à l'état de tentative isolée et timide, ne tardera pas à se manifester plus ouvertement; le besoin de faire passer ses traits à la postérité deviendra général, et alors les livres ne suffiront plus à contenir tous les portraits qui verront le jour. La gravure, accueillie avec faveur, répond à la sollicitude dont elle est

l'objet; de nombreux graveurs, encouragés par l'estime qu'on leur accorde, s'exercent à reproduire les traits de leurs contemporains; lorsqu'ils ne se sentent pas de force à interroger la nature en face, ils s'adressent aux *crayons* admirables que les Clouet et leurs successeurs exposent tous les jours aux regards des curieux, et, en empruntant à ces maîtres leur manière sobre et claire d'exprimer la physionomie humaine, ils finissent par partager eux-mêmes la renommée qui s'attache aux artistes dont ils multiplient les œuvres.

C'est à la fin du xvi^e siècle seulement, sous le règne de Henri IV, avons-nous dit, que se développe en France d'une façon significative la gravure de portrait. Jusque-là, en effet, plusieurs artistes s'étaient exercés dans cette branche de l'art et y avaient accusé un savoir réel, mais aucun ne s'était tout spécialement consacré à ce genre. Il n'en sera plus de même désormais. Jean Rabel, Thomas de Leu et Léonard Gaultier, bien qu'ils ne se soient pas exclusivement imposé le devoir de ne graver que des portraits et qu'ils aient quelquefois signé des sujets pieux ou des com-

positions historiques, ont cependant dû à ce genre particulier la meilleure part de leur renommée ; l'habileté avec laquelle ils transportaient sur le cuivre la physionomie des modèles qu'ils choisissaient ou qui leur étaient désignés, le talent dont ils faisaient preuve en reproduisant les particularités du visage, le caractère propre de chacun, leur valurent, avant tout autre, le titre de *portraitiste*. C'est à cette qualification qu'ils doivent la réputation dont ils jouissent ; les compositions au bas desquelles on lit leurs noms, soit comme inventeurs, soit uniquement comme graveurs, n'auraient pu suffire à attirer longtemps sur eux l'attention ; aucune qualité essentielle ne distingue leurs œuvres, la plupart du temps, des images religieuses exécutées par des praticiens exercés ou des estampes suggérées par les événements quotidiens ; l'art n'a que peu de chose à voir dans ces productions nombreuses enfantées au jour le jour pour répondre à un besoin momentané ou destinées à rappeler au peuple les mystères de la religion. Les portraits au bas desquels ces mêmes artistes mettaient leurs noms avaient une tout autre valeur :

dans le nombre, il s'en trouvait quelques-uns, sans doute, qui ne présentaient pas, au point de vue de l'art, un intérêt bien puissant; la plupart cependant dénotaient un rare savoir et une entente réelle de la physionomie.

C'est de ceux-ci seulement qu'il convient de parler. L'examen attentif de l'œuvre des artistes que nous venons de nommer en apprendra plus sur leur compte que des considérations générales sur l'ensemble de leurs travaux; les portraits de Remi Belleau, d'Antoine Muret, du président de Thou ou du chancelier de l'Hospital suffisent à donner du talent de Jean Rabel qui les dessina en même temps qu'il les grava, l'opinion la plus favorable; l'esprit des modèles est rendu avec sagacité, la physionomie est étudiée avec soin et le caractère moral de ces personnages, dont la postérité a gardé le souvenir, est transmis avec une exactitude telle que la ressemblance peut en être garantie; c'est telles que les a tracées Jean Rabel, que l'on se représente les figures aimables ou sévères de ces hommes qui, dans les lettres ou dans la magistrature, ont conquis un rang élevé; par le caractère

propre que le peintre-graveur a assigné aux êtres intelligents qu'il dessinait, on devine les aptitudes particulières, les qualités individuelles qui les ont fait vivre dans la mémoire des hommes, et on comprend mieux leurs écrits ou leurs actes en voyant ces visages rendus avec autant d'art que de vérité. Thomas de Leu et Léonard Gaultier ont, au même degré que Jean Rabel, le sentiment précis de la forme et de la physionomie; ils ont, en outre, une expérience du procédé que leur contemporain ne possédait pas aussi complétement. A l'imitation de certains artistes des Pays-Bas, Henri Goltzius et les Wierix, qui avaient su, dans un nombre considérable de portraits finement tracés, unir à la précision du dessin la délicatesse de l'exécution, ils mettent au jour des ouvrages qui satisfont également bien aux doubles conditions qu'imposent les arts combinés du graveur et du dessinateur. Préoccupés dans la même mesure de la vérité de l'expression et de la propreté du travail, ils confient au métal et multiplient, à l'aide de l'impression, des dessins tantôt empruntés à autrui, tantôt tirés de leur propre fonds; l'exé-

cution matérielle des planches mises au jour par ces deux artistes est également soignée, mais la main de chacun d'eux est le plus souvent assez facile à distinguer. Thomas de Leu, qui, selon toute probabilité, est originaire des Flandres, emprunta aux artistes de ce pays leur façon habituelle de tailler le cuivre. Son burin est d'une remarquable finesse ; les contours qu'il trace ont une rare précision, le modelé qu'il accuse est plutôt exagéré qu'insuffisant; mais cette volonté nettement exprimée par l'artiste de faire acte de graveur expérimenté ne nuit en aucune façon à la justesse du dessin, à l'exactitude de la forme dans ce qu'elle a d'essentiel. Tous les efforts de Thomas de Leu ont sans cesse tendu à rendre fidèlement la physionomie des modèles qui posaient devant lui, et l'examen attentif des portraits au bas desquels son nom est inscrit atteste cette préoccupation constante. Si l'on passe successivement en revue les nombreux portraits qui lui ont mérité la réputation dont il jouit, il ne s'en trouvera pas un seul auquel fassent défaut les qualités indispensables que l'on est en

droit d'exiger d'un artiste qui s'exerce en ce genre. Malgré le nombre considérable de graveurs qui l'ont prise pour modèle, la physionomie à la fois sérieuse et fine de Henri IV n'a pas trouvé de meilleur interprète que Thomas de Leu, qui exécuta en 1605, d'après Jacques Bunel, le plus beau portrait de ce monarque qui soit connu. Quoique les points de comparaison soient beaucoup plus rares, on en viendra encore à la même conclusion lorsque l'on interrogera les portraits de François Ier, de Marie de Médicis jeune, du duc et de la duchesse de Bar, de Gabrielle d'Estrées, des poëtes Pierre de Brach, Delaudun d'Aigaliers et Jean Leroy de la Boissière, des avocats Henri Aubert et Sébastien Rouillard, du peintre Antoine Caron, beau-père du graveur, et des calligraphes Guillaume Legangneur et Jean de Beaugrand. Sur le visage de chacun de ces personnages de naissance diverse, de conditions très-différentes aussi, apparaissent le caractère ou les aptitudes particulières que l'histoire nous a appris à connaître, les inclinations ou la nature d'esprit qu'ils ont apportées dans les événements auxquels ils se sont

trouvés mêlés ou dans les œuvres qu'ils ont signées; les expressions de l'âme les plus opposées se lisent sur ces figures tantôt énergiques et passionnées, tantôt douces et timides, et, grâce à cette variété dans les types, à cette scrupuleuse imitation du visage de chacun, l'art a les mêmes droits que l'histoire à s'intéresser à ces portraits qui traduisent avec une égale fidélité la ressemblance physique et la ressemblance morale des êtres représentés.

A l'exécution matérielle plutôt qu'à la façon de rendre la physionomie, avons-nous dit plus haut, on reconnaît les particularités qui distinguent les portraits gravés par Thomas de Leu des ouvrages analogues mis au jour par Léonard Gaultier. Sous la main de ce dernier, en effet, les tailles que produit le burin sont plus espacées, le modelé n'est pas aussi précis, et les moyens dont dispose le graveur semblent moins sûrs; en examinant les portraits de Henri IV ou de Louis XIII, enfant, une suite chronologique des rois de France, une planche justement célèbre désignée communément sous le nom de *Chronologie collée* et sur laquelle sont gravés 144 petits portraits

de personnages français qui, à différents titres, ont laissé une trace dans l'histoire, ou quelques effigies isolées portant également la signature de Léonard Gaultier, on peut se rendre un compte exact du talent de cet artiste. Avec la même conscience que son contemporain Thomas de Leu, il s'est attaché, avant tout, à retracer fidèlement le caractère et la ressemblance des personnages qui posaient devant lui, ou dont il surprenait la physionomie à travers le dessin d'autrui ; il a appliqué tous ses soins à exclure la banalité du visage de ses modèles, et lors même que son burin se refusait à rendre jusque dans leurs plus minutieux détails les accidents particuliers de tel ou tel masque, il se soumettait cependant avec assez de docilité à la main qui le dirigeait, pour que celle-ci pût satisfaire aux conditions essentielles imposées aux portraitistes.

Le succès légitime, la vogue qu'obtinrent les œuvres des graveurs que nous venons de nommer, devaient susciter et suscitèrent, en effet, chez plusieurs de nos compatriotes le désir de s'exercer dans une branche de l'art

qui pouvait désormais leur assurer la renommée. Les artistes qui, à la fin du xvie siècle et au commencement du xviie, s'attachèrent avec assiduité en France à reproduire, à l'aide du burin, la physionomie humaine, sont nombreux et quelques-uns du moins méritent une mention. Les planches gravées par Thomas de Leu et Léonard Gaultier furent tout naturellement les modèles qu'ils s'efforcèrent d'imiter. Dans quels pays ces graveurs qui se reconnaissaient trop timides pour se passer d'appui auraient-ils pu d'ailleurs trouver de meilleurs exemples à suivre? Au commencement du xviie siècle, l'art de la gravure de portrait était, pour ainsi dire, mort en Allemagne; il en était à peu près de même en Italie où l'école inaugurée par les Carrache avait perdu tout prestige [1]; les portraits fort dignes d'attention qui étaient publiés dans les Pays-Bas n'offraient pas un caractère assez particulier pour qu'ils fussent préférés aux travaux analogues mis au jour par nos compatriotes; le parti auquel s'arrêtèrent les

1. Le chef-d'œuvre du genre dans cette école est le portrait du Titien que grava, en 1587, Augustin Carrache.

artistes français en s'inspirant des œuvres qui naissaient autour d'eux, s'explique donc tout naturellement. La raison, en dehors même de tout esprit patriotique, leur indiquait la voie qu'ils avaient à suivre; ils firent preuve de goût en ne s'en écartant pas.

Jacques de Fornazeris, Charles Mallery, Isaac Briot et Jacques Granthomme doivent être comptés, dans l'histoire du portrait en France, comme les continuateurs immédiats de la manière de Thomas de Leu et de Léonard Gaultier. On sent, en regardant les ouvrages qu'ils mettent au jour, qu'ils subissent l'influence directe de ces graveurs à côté desquels ils travaillent; ils usent, Fornazeris et Mallery principalement, des mêmes moyens que leurs maîtres : le burin coupe le cuivre avec finesse, le modelé est obtenu à l'aide de tailles multipliées à l'infini, mais, comme chez eux la main est moins sûre, comme la connaissance du dessin est en même temps moins profonde, les plans ne sont plus aussi habilement accentués, et, sous les demi-teintes trop uniformément distribuées, se noient souvent les traits principaux du visage qui perdent en

partie, de cette façon, leur valeur relative et leur accent.

Quoique l'influence sous laquelle ont été exécutés les portraits mis au jour par Isaac Briot et par Jacques Granthomme apparaisse clairement encore et ne soit pas discutable, elle n'est plus cependant aussi directe; elle tend à disparaître ou pour le moins à s'atténuer. Certains symptômes d'indépendance que nous n'avons pas eu encore l'occasion de constater chez les artistes nommés précédemment, se manifestent. Les tailles deviennent plus rares et sont moins serrées; là où les demi-teintes semblaient suffire pour exprimer le modelé des chairs, des tailles suivant le sens de la forme et diversement espacées viennent accuser la construction du visage et indiquer clairement la place qu'occupent les os et les muscles. Malheureusement le savoir de ces graveurs ne répondait pas aux efforts qu'ils tentaient; les exemples qu'ils avaient eus sous les yeux à l'atelier leur revenaient en mémoire lorsqu'ils voulaient faire acte d'indépendance, et ils se sentaient trop peu sûrs d'eux-mêmes pour oser rompre avec la tradition. A d'autres

artistes était réservé l'honneur de faire entrer la gravure de portrait dans une voie nouvelle, et d'exprimer, avec des moyens différents, la physionomie de leurs contemporains. Ce fut sous le règne de Louis XIII que s'opéra en France cette heureuse transformation.

Au moment même où la gravure de portrait semble se renouveler dans notre pays, certaines modifications essentielles s'opèrent dans les ajustements qui touchent le plus directement au visage. Les cheveux précédemment coupés court chez les hommes, relevés et bouffants chez les femmes, apparaissent désormais longs et frisés, et les deux sexes se soumettent indistinctement à cette exigence nouvelle de la mode. L'usage de la moustache s'introduit dans toutes les classes de la société, et, dès que le souverain est en âge de se soumettre à la loi commune, il la subit sans effort. De ces transformations purement matérielles qui doivent intéresser plus directement les historiens que les artistes, l'art a cependant le devoir de se préoccuper. Cette similitude dans les accompagnements naturels de la face ne laisse pas

de donner à toutes les têtes un air de famille si accentué, qu'à l'examen le plus superficiel un œil exercé peut reconnaître sûrement à quelle époque vécut le personnage dont l'image lui est soumise. Les traits des différents modèles n'auraient-ils entre eux aucun point de ressemblance, si le graveur n'y prend garde, il pourra être entraîné malgré lui, tant les accessoires qu'il a le devoir de rendre seront identiques, à donner aux personnages dont il est appelé à retracer l'image une apparence commune qui pourrait, jusqu'à un certain point, compromettre la physionomie individuelle. Les artistes véritables ont su se prémunir contre cette tendance qui leur eût été funeste, et, en interrogeant directement la nature, ils ont évité une monotonie qui n'existe pas en réalité; tout en se conformant aux exigences nouvelles qui leur étaient imposées, ils sont parvenus à exprimer clairement et sincèrement le caractère particulier de chaque individu, et ils ont justifié ainsi les éloges que, de leur vivant même, on ne leur a pas marchandés.

Jacques Callot, qui occupe une des pre-

mières places, sinon la première, parmi les graveurs du temps de Louis XIII, signa un petit nombre de portraits. Ce n'est pas à ce genre particulier qu'il dut la renommée dont il jouit, mais les quelques effigies au bas desquelles son nom est inscrit accusent hautement la tendance nouvelle de l'école française; elles révèlent la voie que l'art du portrait suivra désormais et peuvent être proposées en exemple comme des spécimens excellents. Le talent dont fit preuve le maître lorrain, lorsqu'il confia au métal les traits de son compatriote Claude Deruet ou du médecin Charles Delorme, bien plus que les œuvres analogues exécutées en Italie par le même artiste, lui assure un rang honorable même parmi les graveurs qui ont fait du portrait une étude constante. A côté de la ressemblance physique formellement accusée, la ressemblance morale apparaît d'une façon également irrécusable. A ce mérite, le premier de tous lorsqu'il s'agit d'exprimer la physionomie humaine, vient s'en ajouter un autre qui réside dans une exécution savante obtenue à l'aide de moyens précédemment inconnus en France.

Jacques Callot a substitué au burin, dont la pratique exige de longues études préliminaires et une expérience difficile à acquérir, la pointe qui autorise une certaine liberté dans le travail, mais qui nécessite en même temps une connaissance du dessin plus complète. Dans ce procédé nouveau que le talent de J. Callot contribua pour une forte part à acclimater parmi nos compatriotes, le dessinateur agit seul; c'est à un mordant très-actif, l'eauforte, qu'est réservée la mission de faire pénétrer dans le métal, de graver, en un mot, le dessin que l'artiste a tracé sur un vernis particulier répandu également sur le cuivre et enlevé, au moyen d'une pointe, là où il importe que le travail apparaisse. Cette méthode relativement expéditive était, plus que toute autre, à la portée des peintres : tandis qu'ils auraient pu reculer devant les études pénibles qu'imposait la gravure au burin, ils n'avaient plus aucune excuse pour ne pas multiplier eux-mêmes les dessins qu'ils traçaient ou les compositions qu'ils inventaient. Les interprètes auxquels ils avaient été jusque-là contraints de recourir leur devenaient

dès lors inutiles; ils pouvaient se passer d'un intermédiaire, et s'exercer librement dans un art que précédemment en France, à bien peu d'exceptions près, ils n'avaient pas osé aborder.

Quoique la gravure à l'eau-forte ait été, à son apparition dans notre pays, patronnée par un maître et généralement accueillie avec faveur, les peintres de portraits se montrèrent moins empressés que les artistes qui s'exerçaient dans d'autres genres, à profiter des facilités nouvelles qui leur étaient offertes. Ce serait, sans doute, manquer à l'équité que de ne pas signaler les portraits de Louis XIII, d'Hérouard et de Michel Larcher, mis au jour par Abraham Bosse, et de ne pas accorder au moins une mention au portrait de Simon Vouet, gravé d'une pointe grasse et souple par François Perrier, ou à un petit portrait de Pierre Brebiette mieux gravé que dessiné par le peintre-graveur lui-même; ces ouvrages toutefois, quelles que soient les qualités qui les distinguent, sont signés par des artistes qui ne doivent pas la renommée dont ils jouissent aux planches que nous venons de signaler; celles-ci n'apparaissent dans l'ensemble de

leur œuvre que comme des exceptions, et ne suffiraient en aucune façon à donner de leur mérite très-réel une idée complète; il faut chercher ailleurs les preuves de leur savoir particulier et demander aux compositions qu'ils inventèrent ou qu'ils s'efforcèrent de reproduire l'explication du succès qu'obtinrent à leur apparition et qu'obtiennent aujourd'hui encore les estampes qu'ils mettaient au jour. La gravure au burin continua à séduire les portraitistes pendant la plus grande partie du règne de Louis XIII. Quoiqu'en usant de moyens différents et en apportant au travail matériel certaines modifications, les graveurs qui, pendant cette période, se trouvent à la tête de l'école, s'inspirent encore des œuvres de leurs devanciers et continuent la tradition sans s'astreindre pour cela à une imitation servile.

Quoique dans les premiers ouvrages mis au jour par Pierre Daret, par Claude Mellan et par Michel Lasne, on s'aperçoive aisément que ces artistes ont étudié les portraits de Thomas de Leu et de Léonard Gaultier qui jouissaient alors d'une vogue très-légitime, il n'en

est pas moins vrai que, lorsqu'ils ont quitté l'atelier de leurs maîtres et lorsqu'ils ont été en pleine possession d'eux-mêmes, les portraits au bas desquels leur nom est inscrit ne rappellent en aucune façon, pour le travail de l'outil du moins, la manière précédemment en usage. Quelle analogie peut-on constater, en effet, entre les estampes des graveurs du XVI^e siècle, que nous avons étudiées plus haut, et les nombreux portraits dus au burin de Pierre Daret? Ici les tailles espacées expriment sommairement le modelé des chairs, et le graveur ne songe pas à donner à ses planches l'aspect d'un dessin estompé; les parties de la face frappées directement par la lumière ne sont pas recouvertes de travaux et le papier joue un rôle important; les moyens restreints dont les graveurs disposent, leur prescrivent le devoir de saisir la forme précise des muscles et des os du visage, sans se préoccuper outre mesure de rendre l'aspect de la chair ou les rugosités de la peau. A la recherche de cette contrefaçon de la nature, si l'on peut employer cette expression, les plans courent le risque d'être confondus; ils sont menacés de perdre

leur importance relative sous les demi-teintes accumulées ; la physionomie elle-même tend à disparaître sous les détails inutiles qui noient, sans profit pour la ressemblance, les traits principaux du visage. Les meilleurs portraits que Pierre Daret ait gravés, ceux d'Armand de Bourbon, prince de Conti, de Jean du Verger de Hauranne, abbé de Saint-Ciran, et de François de Beauvillier, comte de Saint-Aignan, révèlent clairement les tendances nouvelles de l'école ; ils témoignent à la fois d'un respect profond pour la justesse du dessin et la vérité de la physionomie, et d'une intention formelle de ne pas faire dire à la gravure plus qu'on n'est en droit d'exiger d'elle. Dans ces images vivantes qui suffisent à donner une idée très-juste du talent contenu de P. Daret, le travail du burin est précis et parfaitement approprié aux crayons qu'il reproduit ; l'artiste n'a pas encore cédé, comme il le fit plus tard, au désir de montrer son habileté particulière à triompher des exigences de l'outil, et il a fourni les témoignages certains de son savoir et de son goût.

Parce que le nom de P. Daret, accompa-

gné seulement du mot *excudit*, se lit au bas de plusieurs séries de portraits de personnages célèbres à divers titres, il ne s'en suit pas que l'artiste n'ait pas, la plupart du temps, mis lui-même la main à ces ouvrages, qui pourraient passer, si l'on s'en tenait à la lettre, pour avoir été simplement publiés par lui. Le soin avec lequel les têtes sont gravées et la finesse de certaines physionomies permettent de penser que Daret ne laissait pas sortir de son atelier, sans les avoir tout au moins retouchées, les estampes au bas desquelles était inscrit son nom, à quelque titre que ce fût.

Si Claude Mellan n'avait pas eu la malencontreuse idée de cacher son savoir très-réel et son habileté singulière à exprimer la physionomie de ses contemporains sous un travail particulièrement désagréable à l'œil, et s'il avait consacré à l'étude du dessin le temps qu'il employa à la pratique matérielle de la gravure, il eût certainement occupé une des premières places parmi les artistes qui honorèrent l'école française pendant le règne de Louis XIII. Malheureusement il préféra appliquer aux portraits qu'il signa un système uni-

forme créé par lui, système qui consistait à ne pas faire usage de toutes les ressources dont les graveurs disposent, et il se montra satisfait lorsque, en ne s'aidant que d'une taille unique diversement amincie ou renflée, il obtint un modelé insuffisant et une ressemblance approximative. Une tête de Christ qu'il avait gravée à l'aide d'un seul trait de burin conduit de telle sorte qu'il formait une spirale sans fin, estampe qui lui avait valu une sorte de célébrité, décida de sa manière; il prit pour de l'admiration chez ses contemporains ce qui n'était en réalité que de l'étonnement causé par un tour de force, et il persévéra dans une voie qui, selon lui, devait le conduire au succès. Ce n'était, en effet, de la part de Claude Mellan ni incapacité, ni ignorance qui le portait à agir ainsi; il montra en plusieurs occasions, mais dans les premières années de sa carrière seulement, qu'il était capable de faire mieux et que, s'il ne mettait pas à profit les moyens d'action que le burin lui offrait, c'était bien par parti pris. On ne nous contredira pas lorsque nous affirmerons que les portraits du pape Urbain VIII (1624), du cardinal Bentivoglio, de

Jean Barclay, de Joseph Trullier (1626), de Marcello Giovanetti, de Ronsard et de sa maîtresse, exécutés conformément aux usages reçus et aux habitudes générales, font autant d'honneur à Claude Mellan, témoignent même d'un savoir plus complet que les portraits de Nicolas Peiresc (1637), du chancelier Séguier (1639), ou de Henriette-Marie de Buade Frontenac (1641), qui sont gravés à une seule taille. Ceux-ci que nous avons choisis à dessein parmi les ouvrages auxquels Claude Mellan semble avoir apporté le plus de soin, satisfont incomplétement encore aux conditions de l'art. Quelle qu'ait été l'habileté déployée par l'artiste pour suppléer à l'insuffisance du procédé qu'il affectionnait, il ne put exprimer avec cette taille unique toutes les finesses de la physionomie, il ne put pousser le dessin de la forme et de la construction du visage jusqu'à ses limites extrêmes, et il se priva volontairement d'une gloire qu'il eût eu le droit d'ambitionner, — les dessins connus de lui en font foi, — s'il n'eût pas tenu à se singulariser et s'il n'avait cherché à obtenir, par des moyens nouveaux et imparfaits, une renommée que

son talent de dessinateur lui eût suffisamment assurée.

Michel Lasne, dont la première estampe portant une date certaine fut exécutée en 1617, n'accusa pas un talent personnel avant l'année 1630. Jusque-là il semble chercher sa voie ; il tourne indistinctement ses regards vers les œuvres qui sont publiées autour de lui ou sur les planches gravées à l'étranger par François Villamena, par Corneille Bloemaert ou par les Sadeler. On croirait, à voir ces tâtonnements, qu'il ne se reconnaît pas assez de force pour aborder franchement la carrière qu'il a choisie ; il manque d'initiative et appelle à son secours l'expérience d'autrui. Imparfaitement rompu encore aux difficultés que présente le dessin, il emprunte souvent à ses contemporains les modèles qu'il entend multiplier ; il s'adresse aux œuvres des peintres les plus en renom et semble se défier de lui-même. Dans la suite, les artistes français n'eurent pas le privilége exclusif de lui fournir des exemples : le plus souvent il dessine lui-même les portraits qu'il confie au métal ; ou bien, lorsqu'il a recours au crayon d'autrui,

il imprime aux reproductions qu'il signe un cachet personnel qui les fait aisément reconnaître. Quoique Michel Lasne se laisse bien rarement aller à exprimer avec son burin le charme de la couleur, la manière d'Antoine Van Dyck apparaît encore à travers les portraits d'Évrard Jabach, de Lumagne, de Jean Puget de la Serre et d'Abel Brunyer qu'il met au jour. Avec les artistes qui ont accordé dans leurs ouvrages une moindre place au coloris, il se sent cependant plus à l'aise; aussi se montre-t-il mieux avisé lorsqu'il grave les portraits de Jacques Tubeuf et du président de Mesmes, d'après Philippe de Champagne, de Balthazar Baro et d'Antoine de Loménie, d'après L. Ferdinand, de Strozzi et de Jean-Charles Doria, d'après Simon Vouet, ou les nombreux crayons dessinés par Daniel Dumonstier. Trouvant dans l'œuvre de ces maîtres des modèles qui répondent plus complétement à ses instincts, n'ayant plus le souci de soutenir une lutte inégale avec des peintures qui doivent à l'agrément de l'exécution et à l'harmonie de la couleur une partie de leur valeur, Michel Lasne peut montrer au grand jour ses

qualités propres et son habileté singulière à exprimer la physionomie de ses contemporains. Ces qualités essentielles ont valu à Michel Lasne une renommée qui lui a survécu. Lorsqu'il a interrogé directement la nature et lorsqu'il a tracé lui-même sur le papier les dessins qu'il se proposait de fixer sur l'airain, il a prouvé qu'il pouvait se suffire à lui-même et que son talent de dessinateur était à la hauteur de son expérience comme graveur. Les portraits de Pierre Corneille, de Roland Hébert, archevêque de Bourges, de Mathieu Molé, de Michel de Marillac, de Henri de Mesmes, du sculpteur Barthelemi Tremblet et quelques autres qui portent également la mention *Michel Lasne delineavit et sculpsit*, ne le cèdent en aucune façon aux planches qui retracent les dessins d'autrui, et attestent un savoir et une entente de la physionomie que l'on aurait quelque peine à constater dans la plupart des ouvrages exécutés à la même époque.

Cette préoccupation constante d'accuser formellement les traits caractéristiques du visage et d'exprimer, en n'ayant à son service

que les ressources restreintes du burin, la véritable ressemblance de son modèle, ne se retrouve de tout temps qu'à de rares intervalles. Si les maîtres, c'est-à-dire ceux qui ont excellé dans une branche quelconque de l'art, sont peu nombreux, ils sont généralement assez connus, tandis que les élèves qu'ils ont formés, les imitateurs que le succès de leurs propres ouvrages a fait naître, sont à peu près ignorés, ou du moins ont fort peu préoccupé les historiens de l'art. Sans doute il serait déplacé d'accorder aux planches que ces artistes ont publiées une attention égale à celle que l'on accorde aux estampes dues à des graveurs d'un mérite exceptionnel; il y a lieu, toutefois, dans une étude spéciale, de signaler les tentatives quelquefois heureuses de ces artistes secondaires, de ces artisans, si l'on veut, qui ont souvent reproduit les traits de personnages dignes à divers titres d'intéresser la postérité.

La vogue qu'eurent à leur apparition les portraits gravés par Pierre Daret, Claude Mellan et Michel Lasne, fit naître chez un certain nombre de graveurs le désir de suivre la voie

tracée par ces artistes ; ils s'inspirèrent donc des planches que ceux-ci mettaient au jour et s'efforcèrent de s'en approprier les qualités. J. Frosne prit pour modèles les estampes de Claude Mellan et copia même, pour mieux s'identifier avec la manière de cet artiste, le portrait de Pierre Gassendi ; mais il ne réussit à tromper personne, et la façon pénible et maladroite avec laquelle il conduisait son burin interdit toute appréciation favorable. Cl. Charpignon tourna ses regards du côté de Michel Lasne et s'efforça, également sans succès, de contrefaire les travaux de l'artiste qu'il avait choisi pour guide. Jehan Leblond semble s'être moins préoccupé que les artistes nommés ci-dessus de subir directement l'ascendant exclusif de quelqu'un ; mais il ne parvint pas, malgré de réels efforts, à donner aux portraits de femmes qu'il grava en assez grand nombre, un caractère personnel qui accusât formellement la ressemblance. Les portraits au bas desquels il inscrivit les noms de la duchesse de Chevreuse, de la princesse de Guémenée ou de la duchesse de Montbason sont d'ailleurs trop faiblement dessinés, et la

physionomie est trop imparfaitement exprimée pour qu'il y ait lieu de leur accorder une bien grande confiance. Jaspar Isac et Jean Picart, dont les œuvres sont souvent confondues, tant la façon de tailler le cuivre de ces deux artistes est analogue, s'inspirent des estampes mises au jour sous le règne de Henri IV plutôt que des planches exécutées par leurs contemporains mêmes; ils ne prennent que peu de part au mouvement qui s'opère à côté d'eux, et ne rappellent les œuvres de leurs prédécesseurs que par les côtés les moins recommandables, la monotonie du travail et la sécheresse de l'exécution. Le portrait de Christophe, prince de Portugal, que Jaspar Isac termina le 9 septembre 1632 d'après Daniel Dumonstier ou les effigies de Pierre Camus, du connétable de Montmorency, de Louis de la Trémoïlle, ou de la maréchale de Schomberg, que signa Jean Picart, sont trop insuffisants pour permettre d'accorder à ces artistes, dans l'histoire générale de l'art, autre chose qu'une mention. Grégoire Huret et Gilles Rousselet, qui se consacrent presque exclusivement à retracer

sur le cuivre les compositions inventées par leurs contemporains, gravent accidentellement quelques portraits. Ces ouvrages, quoique révélant une incontestable habileté manuelle, ne sauraient intéresser vivement les gens qui demandent à une œuvre d'art plus qu'une exécution facile, et qui se préoccupent avant tout de la précision du dessin et de la vérité de la physionomie. Ces qualités, indispensables à tout portrait, paraissent avoir été assez indifférentes à ces artistes, qui se montrent complétement satisfaits lorsqu'ils ont à peu près obtenu la ressemblance et lorsqu'ils ont témoigné de la connaissance qu'ils avaient du procédé. D'autres graveurs encore, pendant le règne de Louis XIII, mettent leurs noms au bas de portraits visiblement inspirés par les maîtres que nous avons cités plus haut. Jolain, Ragot, Paul Roussel et Ganière ont puisé à l'école de Pierre Daret, de Claude Mellan et de Michel Lasne, les premiers éléments du dessin et de la gravure; mais trop souvent ils ont fait preuve d'une ignorance des principes mêmes de l'art qui n'est pas excusable, et, lorsqu'ils n'ont pas eu la précaution de s'adres-

ser à un modèle excellent qui pût les guider et qui ne laissât qu'une très-faible part à l'interprétation, ils ont mis au jour des planches dénuées d'intérêt et sans valeur réelle.

Tandis que l'art du portrait était en France, pendant la première moitié du xvii^e siècle, aux mains d'artistes de mérite qui ne pouvaient que rarement prétendre au titre de chefs d'école, un maître de premier ordre, Rembrandt, et un peintre du plus grand talent, Van Dyck, gravaient dans les Pays-Bas des portraits qui eussent, à eux seuls, suffi pour justifier l'immense renommée dont ils jouissent. Nous n'avons pas à nous occuper ici de l'ensemble de l'œuvre de ces artistes, que les historiens de la peinture ont plus que nous le droit de réclamer; il nous appartient uniquement de parler des portraits qu'ils ont signés comme graveurs, et cet examen nous autorisera à affirmer que, dans aucun pays et à aucune époque de l'histoire de l'art, la science du portraitiste n'a été poussée plus loin. Les portraits de Jean Lutma, du bourgmestre Six, de l'avocat Tolling, de Clément de

Jonghe, de Coppenol et de tant d'autres personnages, attestent chez Rembrandt une intelligence exceptionnelle de l'art et une entente de l'effet pittoresque qu'aucun de ses prédécesseurs n'avait possédées au même degré. Pour obtenir ces images frappantes, ces effigies pleines de vie, Rembrandt s'est uniquement servi de l'eau-forte et de la pointe sèche. Dessinant sur le cuivre tantôt recouvert de vernis, tantôt nu, comme s'il eût dessiné sur une feuille de papier, usant de la pointe avec la même dextérité que s'il eût eu entre les doigts une plume ou un crayon, il saisit la physionomie dans ce qu'elle a de plus intéressant et de plus particulier, il anime les visages immobiles qu'il fixe dans le cuivre, et distribue la lumière sur chacune des parties de la face humaine que le jour frappe directement avec une justesse et une rigoureuse exactitude ignorées de ses prédécesseurs. Aucun artiste ne poussa plus loin que Rembrandt la science si difficile du clair-obscur, et, dans les portraits aussi bien que dans les scènes bibliques, dans les paysages ou dans les compositions allégoriques au bas desquels il inscrivit son

nom, il témoigna hautement qu'aucune des ressources dont peut disposer le graveur ne lui était inconnue. Un génie aussi indépendant, une organisation aussi ouvertement personnelle ne pouvait faire école; Rembrandt demeure dans l'art hollandais comme une exception glorieuse, comme un astre isolé. Des imitateurs, encouragés par le succès éclatant que les ouvrages du maître obtenaient, tentèrent sans doute de s'approprier sa manière et d'user des procédés qui lui avaient valu une gloire impérissable; ils ne parvinrent pas à tromper même les plus inexpérimentés, et les estampes gravées par Van Uliet, par J. Livens et par quelques autres artistes qui cherchent manifestement à contrefaire la manière de Rembrandt, ne peuvent ni supporter la comparaison, ni soutenir un seul instant, sans préjudice pour elles, le voisinage des planches signées par le chef de l'école hollandaise.

Antoine Van Dyck n'occupe pas dans l'art flamand un rang égal à celui que Rembrandt occupe parmi ses compatriotes : si on le considère en effet comme peintre, il ne vient qu'après Rubens, dont il a suivi les leçons et

dont il a docilement continué la manière. La première place ne lui appartient donc pas ; il eut la gloire, bien grande déjà, d'être de tous les disciples du maître celui qui sut le mieux donner à ses tableaux un cachet personnel et le plus ouvertement accuser son individualité ; mais ce serait volontairement s'exposer à être démenti que de prétendre lui assigner un rang auquel il n'a pas droit. Pour ce qui est de la gravure de portrait, il en est tout autrement ; ici il est le maître incontesté. Personne avant lui, en Flandre, n'avait fixé sur le métal avec la même science, avec la même sûreté de main la physionomie humaine. Non content, comme son maître Pierre-Paul Rubens, de former une école de graveurs et d'imposer, par la seule autorité de son talent, sa manière de voir à toute une série d'artistes qu'il guidait et qu'il surveillait de près, Antoine Van Dyck prêcha d'exemple en exécutant lui-même dix-huit estampes [1] qui n'ont cessé, depuis deux

1. A ces dix-huit planches qui portèrent toutes, lorsqu'elles furent publiées régulièrement, la mention *Ant. Van Dyck pinxit et sculpsit*, il faut ajouter quelques portraits au bas desquels ne se trouve aucune inscription, mais qui ne peuvent avoir été

siècles, de faire l'admiration des artistes et des curieux les plus délicats. Dans l'œuvre original de Van Dyck, les portraits sont en majorité ; deux compositions seulement, un *Ecce homo* et le *Titien et sa maîtresse*, ont tenté la pointe du peintre, et quelque mérite que possèdent ces ouvrages, dont les premières épreuves sont de la plus grande rareté, ils ne sauraient donner de l'habileté de Van Dyck, comme graveur, une idée absolument complète. Il faut, pour voir jusqu'à quel point il sut pousser la science de l'expression et reproduire la physionomie de ses modèles dans ce qu'elle a de plus particulier et de plus intéressant, examiner avec attention les portraits de François Snyders, de Paul Pontius, des Breughel, de Lucas Vorsterman et de quelques autres de ses contemporains. Vivant en commerce de goût et en communauté d'idées avec ces artistes qui étaient ses amis,

exécutés, tant le dessin en est savamment facile et la gravure librement traitée, que par le maître lui-même. De ce nombre sont les portraits de Cornelissen, de Triest et de Paul de Vos, qui soutiennent, sans faiblir, la comparaison avec les estampes unanimement reconnues pour être dues à la pointe de Van Dyck.

ses rivaux ou ses condisciples à l'atelier de Rubens, Van Dyck ne s'est pas contenté de reproduire fidèlement les traits de chacun d'eux, il a tenu à accuser, et il y a réussi, à côté de la ressemblance physique, cette ressemblance morale qui révèle le caractère, le tempérament et les instincts de tout individu, qui permet de deviner l'homme à l'examen de son visage, et qui résume, en l'expliquant, toute une existence studieuse consacrée par la célébrité.

En même temps qu'il faisait lui-même acte de graveur, A. Van Dyck, à l'exemple de son maître P.-P. Rubens, inspirait un grand nombre d'artistes, jaloux de multiplier ses ouvrages et désireux de partager sa gloire. Les Bolswert, Paul Pontius, Lucas Vorsterman, Pierre de Jode et plusieurs autres graveurs encore qui avaient subi l'ascendant irrésistible de Rubens, et qui avaient acquis, en se soumettant aux exigences de ce maître, une souplesse de burin et un sentiment de la couleur inconnus avant eux, rencontrèrent dans les portraits de Van Dyck des modèles qui répondaient également bien à leurs instincts.

Le peintre ne se refusait pas d'ailleurs à les guider. Comme son maître, il retouchait lui-même au pinceau les premières épreuves qui lui étaient soumises ; il faisait profiter de son expérience les graveurs qui s'adressaient à lui, et, on ne peut nulle part mieux constater cette collaboration, cette entente mutuelle, que dans une collection de cent portraits désignée généralement sous le nom d'*Iconographie de Van Dyck*. Bien que gravée par un assez grand nombre d'artistes, cette collection se fait remarquer par une unité telle, que la direction d'un seul homme, la direction du maître lui-même apparaît clairement. Quel que soit le tempérament particulier de chaque graveur, quel que soit le procédé qu'il a coutume d'employer, Van Dyck s'est toujours réservé le droit d'intervenir. Le travail de chacun, soumis à un examen sévère qui garantit la fidélité de la reproduction, a toujours été confronté avec la peinture originale, et n'a vu le jour que lorsque le maître l'a jugé digne d'être montré et suffisamment fidèle pour ne pas nuire à sa propre renommée.

Cette influence salutaire, exercée directe-

ment par Van Dyck sur les graveurs qui vivaient à ses côtés, s'étendit au loin; les nations voisines n'eurent garde de s'y soustraire, et, en France autant que partout ailleurs, on sut apprécier le mérite du maître et profiter des exemples qu'il avait donnés. Les rapports continuels qui existaient entre les Pays-Bas et la France, rapprochés par une frontière et par des intérêts communs, contribuèrent puissamment à faire connaître à nos compatriotes les portraits peints par Van Dyck. Plusieurs graveurs, formés d'ailleurs à l'école des grands peintres flamands, vinrent à cette époque s'établir dans notre pays et transmirent aux artistes français, en même temps que les enseignements qu'ils avaient reçus dans leur patrie, l'enthousiasme que les ouvrages des maîtres sous lesquels ils avaient étudié leur inspiraient. Cet enthousiasme fut bientôt partagé par quelques-uns des graveurs qui occupaient dans l'art français les premiers rangs. A la tête de ceux qui se montrèrent les plus empressés et les plus habiles à rendre, à l'aide d'un travail particulier consistant dans une disposition savante de traits et de points

diversement accusés, la physionomie exacte des œuvres originales, il convient de placer Jean Morin, peintre et graveur, qui avait appris d'un autre artiste flamand, Philippe de Champagne, les principes mêmes de l'art dans lequel il était à son tour passé maître. Les portraits du cardinal Bentivoglio, d'Anne-Sophie Herbert, comtesse de Carnarvon, de N. Chrystin et de Marguerite Lemon, que Jean Morin grava d'après Van Dyck, se rapprochent plus, tant le dessin en est précis et la gravure libre, des ouvrages gravés par le maître lui-même, que la plupart des estampes dues au burin des artistes flamands qui recevaient directement ses conseils. Non-seulement la forme exacte du visage est transmise avec fidélité et retracée avec ce sentiment de la vie que le peintre avait su y imprimer, mais la couleur elle-même semble transportée et pour ainsi dire fixée sur le métal. J. Morin, en distribuant avec discernement la lumière et l'ombre sur les parties plus ou moins saillantes de la face humaine, a su donner à son œuvre une harmonie parfaite, qui correspond à l'harmonie déterminée par le peintre. Dans

la valeur relative des tons, en effet, dans les plans nettement accusés et reliés entre eux par des demi-teintes placées à propos, consiste toute la science de coloriste chez le graveur; il n'a pas à sa disposition, comme le peintre, les ressources infinies de la palette : deux couleurs, le noir de l'encre et le blanc du papier, doivent à elles seules suffire pour exprimer toutes les dégradations qui séparent la lumière la plus vive de l'ombre la plus intense, et la supériorité de J. Morin sur ses contemporains consiste précisément dans le talent avec lequel il sut mettre en œuvre des moyens relativement restreints. Quoiqu'ils ne possèdent pas au même degré que les œuvres de Van Dyck un puissant charme de coloris, les portraits de Philippe de Champagne fournirent également au graveur qui nous occupe l'occasion d'exercer son talent original, et de montrer au grand jour les qualités qui lui valurent le nom de maître. D'après ce peintre, flamand d'origine, mais devenu bien français au contact des artistes au milieu desquels il vivait, Jean Morin exécuta de nombreuses planches qui

révèlent toutes, en même temps qu'une rare connaissance du dessin, une entente peu commune de la physionomie. Malgré cette appréciation favorable, qui s'adresse à l'ensemble de l'œuvre du graveur, quelques planches nous paraissent cependant particulièrement recommandables. De ce nombre sont, en dehors des ouvrages d'après Van Dyck que nous avons signalés plus haut, les portraits de l'imprimeur Antoine Vitré, de Vignerod, abbé de Richelieu, du président de Mesmes et de la reine Anne d'Autriche, qui, gravés d'après des peintures excellentes de Philippe de Champagne, suffiraient à eux seuls pour justifier les éloges accordés à Jean Morin par les historiens de l'art. Autant il réussit, quand les modèles l'exigent, à rendre la couleur harmonieuse et puissante de la peinture, autant, lorsque la finesse du dessin et la clarté de l'expression sont les qualités dominantes de l'œuvre qu'il a sous les yeux, il répand discrètement les agréments pittoresques qui semblent se rencontrer naturellement sous son burin docile.

Le moment où les estampes de Jean Morin

voient le jour, coïncide exactement avec l'époque où l'art de la gravure de portrait prend en France une importance qu'elle n'avait pas eue jusque-là. Bien que cet artiste n'ait pas, à proprement parler, fait école, et que les graveurs qui cherchaient à s'inspirer de ses ouvrages, Jean Alix, Nicolas de Plattemontagne et Jean Boulanger, se soient montrés fort inhabiles à mettre à profit les enseignements qu'ils avaient sollicités, il n'est pas téméraire d'avancer que son exemple eut une influence salutaire sur l'art du portrait. Quel put être, au surplus, le motif qui porta les artistes français à donner à la représentation directe de la face humaine une attention qu'ils ne lui avaient pas précédemment accordée, c'est ce dont il importe assez peu de s'inquiéter. Une fois cette tendance nouvelle indiquée, il s'agit d'étudier les talents originaux qui se manifestent et les œuvres dignes d'attention qui se produisent.

Nicolas Regnesson, aux gravures de qui on n'accorde d'ordinaire qu'un intérêt médiocre, et dont on ne cite le plus souvent le nom que pour dire que celui qui le porta eut l'honneur

d'être le maître de Nanteuil, signa quelques planches qui se recommandent assez d'elles-mêmes pour pouvoir se passer d'aucun patronage ; elles dénotent, quelques-unes du moins, chez leur auteur une entente de l'expression qui doit être notée, et Regnesson n'aurait-il gravé que les portraits de Voisin, d'après Philippe de Champagne, de la duchesse de Nemours, d'après Chauveau, et de la princesse de Conti, d'après Beaubrun, qu'il aurait déjà acquis des titres sérieux à l'estime des gens de goût. Quiconque voudra examiner avec soin ces planches, y trouvera en germe les qualités développées dans la suite par Robert Nanteuil, et les principes excellents d'un art que son illustre élève porta à son apogée.

La vie de Robert Nanteuil est très-ignorée ; les premières estampes qu'il mit au jour à Reims, lorsqu'il suivait encore les cours du collége des jésuites, estampes qu'il exécutait seulement à ses moments perdus, ne pouvaient en aucune façon faire prévoir le rang élevé qu'il devait dans la suite occuper parmi les graveurs français. Bien que l'on connaisse un fort petit nombre de ces essais, et que la plu-

part des planches gravées par Nanteuil à cette époque aient disparu, il est permis d'affirmer, — ne fût-ce qu'en s'autorisant de ce *buste de religieux* qui porte la date de 1644, — qu'aucune des qualités qui devaient dans l'avenir assurer la renommée de Robert Nanteuil n'apparaissait encore. Le dessin de cette tête, pas plus que l'exécution de la gravure, ne dénotent des dispositions bien évidentes pour une profession vers laquelle un instinct naturel semblait attirer l'étudiant en philosophie. Il fallut qu'un maître expérimenté eût enseigné à Robert Nanteuil les premiers éléments de l'art, pour que celui-ci commençât à témoigner de l'aptitude qu'il devait plus tard manifester hautement. Ce fut à Nicolas Regnesson qu'incomba la mission de guider cette jeune intelligence; il s'en acquitta à son honneur. En même temps qu'il initiait son élève à la pratique matérielle du burin et qu'il exerçait cette main docile à triompher des difficultés inhérentes au métier de graveur en taille-douce, il lui laissait assez de loisirs pour qu'il pût dessiner d'après nature et se familiariser ainsi avec les principes fondamentaux de l'art. De cette éducation pre-

mière, sagement donnée, Robert Nanteuil se ressentit toute sa vie, et, au moment même où il quittait l'atelier dans lequel il avait fait son apprentissage, il mit à profit les enseignements solides qu'il y avait reçus. Il n'accuse pas, dès le début, une manière originale et des préférences certaines ; mais, lors même qu'il semble attiré par les habiletés de Claude Mellan, comme l'atteste le portrait de Charles Benoise, 1651, ou séduit par les procédés de Gilles Rousselet, comme l'indique ouvertement le portrait de François de Clermont-Tonnerre, 1655, la connaissance parfaite du dessin qu'il a acquise le met en garde contre des exemples qui auraient pu lui devenir funestes. D'ailleurs cette inclination à subir l'influence d'autrui ne fut pas de longue durée. A mesure que Robert Nanteuil se perfectionnait dans son art et à mesure que ses connaissances acquises devenaient plus sûres, il s'éloigna insensiblement de ses prédécesseurs et puisa en lui seul toutes les ressources qu'il mit en œuvre. C'est à cette période de son talent qu'appartiennent les portraits de Turenne, de Pomponne de Bellièvre, de Jean Loret, de

Lamothe le Vayer, de Maridat, de la duchesse de Nemours, de J.-B. Van Steenberghen, du marquis de Castelnau, et cent autres portraits qui accusent au plus haut point la science consommée du dessinateur et l'habileté contenue du graveur. Ces ouvrages, l'honneur de l'école française, dans nombre desquels Nanteuil intervient à la fois comme dessinateur et comme graveur, se distinguent avant tout par une convenance parfaite d'agencement et par un sentiment strictement juste de l'expression. Aucune exagération dans les traits du visage n'apparaît, aucune intention d'attirer les regards, aucune ostentation d'habileté dans le faire ne se laisse même soupçonner; toute l'ambition de l'artiste consiste à obtenir, par des moyens qui semblent simples, tant les preuves du savoir sont soigneusement dissimulées, la ressemblance aussi bien morale que physique des modèles donnés. Les travaux au burin, variés à l'infini, selon ce qu'ils ont mission de rendre, sont fondus si heureusement que, dans les portraits de dimension moyenne, le regard qui n'est troublé par aucun étalage extérieur d'adresse ne perçoit que le dessin

et se laisse attirer surtout par la physionomie du personnage représenté.

Les portraits à la pointe d'argent ou au pastel de Robert Nanteuil, qui ont été conservés et qui font l'ornement des musées ou des collections particulières, accusent, mieux peut-être encore que les estampes, la science profonde de l'artiste et la sincérité de son talent. Ces ouvrages, exécutés avec la sûreté de main d'un maître, n'ont rien de cette sécheresse voulue que possèdent habituellement les dessins de graveurs destinés à indiquer, jusque dans leurs détails en apparence les plus insignifiants, les travaux que le burin doit fixer sur le métal. Procédant directement des *crayons* du XVIe siècle, les portraits tracés par Nanteuil sont des œuvres d'art dans la véritable acception du mot, œuvres d'art indépendantes de la destination matérielle que leur donnera la gravure, empruntant d'elles seules leur valeur et possédant au plus haut point les qualités distinctives de l'école française, la vérité de l'expression et l'intelligence de la physionomie.

Gérard Édelinck, qui vécut à la même

époque que Robert Nanteuil et qui occupe dans l'histoire de l'art une place aussi importante, ne naquit pas en France; il vit le jour à Anvers. Les premières peintures qui frappèrent ses yeux firent sur lui une vive impression, et ne laissèrent pas d'avoir sur son avenir une influence salutaire. Comme aucune indication, dans ses ouvrages, ne constate que G. Édelinck ait travaillé dans sa patrie avant de venir dans la nôtre, on est en droit de supposer qu'il se rendit assez jeune en France [1], et que ce fut seulement, une fois établi, qu'il se décida à mettre en pratique les leçons reçues par lui en Flandre. Toutes les estampes au bas desquelles son nom est inscrit accusent une expérience de l'art à peu près égale; aussi est-il présumable qu'avant de signer ses ouvrages, il grava un certain nombre de planches, qu'il considérait comme de simples travaux d'élève et comme des études préparatoires peu dignes de porter sa marque.

[1]. Dans l'acte de naturalisation concernant Gérard Édelinck, acte daté du 25 octobre 1675, il est dit que cet artiste habite Paris depuis dix ans ou environ, et qu'il s'est marié dans cette ville où il désire passer le reste de ses jours.

Comment expliquer autrement, en effet, cette uniformité de mérite dans les estampes de Gérard Édelinck? Si l'on excepte le portrait de la duchesse de Lavallière, portant l'adresse de l'éditeur Moncornet et dénotant certaines inexpériences du métier qui ne se retrouvent dans aucun autre ouvrage de l'artiste, l'ordre chronologique de l'œuvre, à défaut de toute indication inscrite sur les planches mêmes, est impossible à établir. En dehors de quelques portraits, tels que ceux de Philippe de Champagne, de Van den Bogaert, de François Tortebat, de Charles Lebrun, de Nathaniel Dilger et de Paul Tallemant, qui dans l'ensemble des productions du maître marquent l'époque où son talent est le plus élevé, le moment de sa carrière où il est le plus heureusement inspiré, aucune de ses planches ne laisse deviner les timidités d'un débutant ou les défaillances d'un artiste sur le déclin. Même pour les portraits d'Albert Durer, de David Téniers, d'Henri Goltzius et de Jean Cousin, qui peuvent à juste titre passer pour les ouvrages les plus faibles de Gérard Édelinck, si faibles même que, bien que son nom

y soit inscrit, il ne serait pas impossible qu'ils eussent été exécutés sous ses yeux plutôt que gravés par lui-même, on ne peut pas dire qu'ils soient l'œuvre d'une main débile ou d'une intelligence affaiblie. Aux modèles qu'il avait choisis, ou plutôt qui lui avaient été imposés, modèles sans caractère nettement accusé et sans accent, il faut imputer cette infériorité relative, bien plus facile à constater dans le dessin des figures que dans l'exécution même de la gravure. Le plus grand nombre des ouvrages de Gérard Édelinck, au contraire, depuis les portraits qui ornent les *Hommes illustres de Perrault,* jusqu'à ces effigies fines et colorées qui furent exécutées sans destination particulière, se recommandent avant tout par la précision du modelé et par la justesse de l'expression. A ces qualités vient s'en ajouter une autre, que nous pourrions appeler innée, tant elle est habituelle aux artistes flamands. La couleur harmonieuse et puissante que l'artiste imprime aux planches qu'il grave d'après ses propres dessins, ou d'après les peintures des maîtres au milieu desquels il vit, ajoute encore un charme de plus aux

productions de son burin. La lumière, distribuée avec art, répandue à propos, frappe franchement les parties du visage qui s'offrent directement à elle, et, empruntant des ombres qui l'avoisinent un éclat qu'elle ne saurait avoir à elle seule, elle dessine la forme avec autant d'exactitude et avec plus de charme que ne pourrait le faire le contour le plus rigide, le trait le plus précis.

Si Gérard Édelinck quitta fort jeune Anvers pour venir se fixer à Paris, s'il rompit en partie avec les traditions que lui avaient léguées ses compatriotes pour se laisser ouvertement influencer par les doctrines qui avaient cours en France, il ne fut pas seul à agir de la sorte. Pierre Van Schuppen et Nicolas Pitau émigrèrent comme lui, et une fois qu'ils eurent mis le pied sur notre sol, ils s'y installèrent définitivement.

Avant de s'être expatrié, Pierre Van Schuppen avait déjà fait acte d'artiste; il avait gravé, d'après Gaspard de Crayer, une *Sainte Famille*, 1653, d'après Jean Meyssens, une *Sainte Madeleine,* et, d'après des dessinateurs qui nous sont inconnus, quelques portraits qui

ne pouvaient faire prévoir qu'il dût dans la suite occuper la postérité. Son travail était dur et peu harmonieux; son dessin, insuffisant et dépourvu de caractère, témoignait que ses études étaient, de ce côté du moins, fort incomplètes, et lorsque, à son arrivée à Paris, Van Schuppen alla demander des conseils à Robert Nanteuil, le grand artiste ne dut pas avoir de peine à le convaincre que son éducation était entièrement à refaire. N'hésitant pas à reconnaître que l'avis qu'il recevait était un avis sincère, uniquement dicté par l'intérêt que Nanteuil lui portait, Van Schuppen se mit avec ardeur au travail, et, bien qu'il eût atteint un âge où d'ordinaire on est peu disposé à redevenir élève, — né en 1623, il avait, lorsqu'il arriva en France, trente ans accomplis, — il subit avec docilité les leçons que lui donnait le maître de son choix. Ses ouvrages ne tardèrent pas à se ressentir de cette courageuse détermination; ils devinrent sensiblement meilleurs, et les défauts que ses premières estampes révélaient tendirent à disparaître. Son burin gagna de la souplesse, son dessin de la précision. Les exemples qu'il avait

perpétuellement sous les yeux lui profitèrent à tel point, qu'au bout de quelque temps il mit au jour des portraits qui attirèrent sur lui l'attention. Les commandes lui arrivèrent, et le succès ne se fit pas longtemps attendre. Grâce à un travail assidu et bien dirigé, l'artiste s'était en peu d'années complétement transformé. Van Schuppen ne se fit pas une règle absolue de ne jamais interroger la nature en face; mais il semble avoir eu plus de propension à multiplier les peintures d'autrui que de goût à graver ses propres dessins. Son œuvre, en effet, ne compte qu'un petit nombre de portraits gravés d'après nature, *ad vivum,* comme on disait alors, tandis qu'il en renferme beaucoup au bas desquels est inscrit le nom du peintre qui les inspira. C'est même, il faut le reconnaître, parmi ces derniers ouvrages que se rencontrent les meilleures pièces, et, si nous citons les portraits de François Vander Meulen, d'après Nicolas de Largillière; de la mère Angélique Arnaud, d'après Philippe de Champagne; de saint Vincent de Paul, d'après Simon François; d'Armand de Simiane, d'après Claude Lefebvre, nous aurons mentionné les

planches qui font le plus d'honneur à l'artiste anversois. Elles suffisent, en tout cas, pour donner la mesure exacte du talent contenu et sage de Van Schuppen, talent, nous l'avons dit, qui ne se manifesta qu'assez tard et qui, d'ailleurs, ne s'éleva jamais très-haut.

Comme son compatriote Van Schuppen, ce fut en France que Nicolas Pitau acquit le savoir qui devait lui assurer la renommée. Nous pouvons, grâce à une estampe représentant une *Apparition du Christ à des Chartreux*, portant la date de 1657 et l'adresse *Parisiis, apud Herman Weyen*, nous rendre compte de ce dont était capable cet artiste au moment où il vint parmi nos nationaux compléter ses études et s'inspirer directement des œuvres exécutées par eux. Jusque-là il avait subi le charme que les estampes des graveurs de l'école de Rubens font éprouver à tous ceux qui les consultent, et les Bolswert, Paul Pontius et Lucas Vorsterman avaient eu le privilége exclusif de captiver son attention. Pour que ces maîtres aient eu sur Nicolas Pitau une influence véritablement profitable, il eût fallu que celui-ci, mieux informé des prin-

cipes fondamentaux de l'art, eût donné au dessin des figures et à la rigoureuse expression de la forme une part plus grande, au lieu de subordonner ces qualités essentielles à une recherche de la couleur trop absolue. Les ouvrages de Robert Nanteuil et de Gérard Édelinck qui obtenaient en France un succès légitime lui en apprirent plus dans le sens de ce nouveau progrès que n'avaient su lui en apprendre les modèles qu'il avait cherché à imiter à ses débuts. Ne se souvenant de son éducation première que juste assez pour fondre agréablement les travaux de son burin et pour donner aux portraits au bas desquels il mettait son nom une harmonie douce que les impressions de sa jeunesse lui avaient rendue familière, Nic. Pitau accusa ouvertement les progrès accomplis par lui dans l'étude du dessin le jour où il publia les portraits de Benjamin Prioli et de Denis Sanguin, d'après Claude Lefebvre, 1663, de Voysin, d'après Mignard, 1668, ou de Th. Bignon, d'après Philippe de Champagne, 1669, portraits excellents dans lesquels la physionomie est rendue avec un rare accent de vérité, et auxquels ne font

défaut ni l'habileté matérielle ni les conditions essentielles de toute œuvre d'art.

En même temps qu'ils s'inspiraient directement des ouvrages de nos compatriotes, les artistes étrangers que nous venons de nommer et Gérard Édelinck à leur tête, ne laissèrent pas d'avoir sur notre école une influence qu'il serait injuste de ne pas constater. Cette réciprocité de services rendus, cette mutuelle assistance tourna au profit de l'art. Les graveurs flamands qui vinrent en France furent amenés à donner à la ressemblance morale des personnages dont ils fixaient les traits sur le métal une attention à laquelle leurs premiers maîtres ne les avaient pas suffisamment accoutumés. Les Français, au contraire, préoccupés uniquement jusque-là d'exprimer la physionomie des modèles avec leurs caractères et leurs habitudes propres, sans se soucier beaucoup du charme de l'exécution et des avantages que la couleur pouvait procurer, se laissèrent séduire par ces moyens nouveaux qui leur étaient révélés et s'empressèrent d'en faire leur profit. Les relations commerciales qui existaient d'ailleurs entre la France et les

Pays-Bas avaient permis à nos compatriotes de connaître un grand nombre d'estampes exécutées au delà de l'Escaut, et les graveurs hollandais et flamands qui, pendant tout le xviie siècle, occupaient dans les arts, et dans l'art du portrait en particulier, une place qu'ils n'ont plus occupée depuis, ne trouvèrent pas les Français indifférents à leurs travaux. Les admirables portraits que mettaient au jour en Hollande Pierre Soutman, Jonas Suyderhoef, Corneille Visscher, Abraham Blooteling, Guillaume Delff, Jérémie Falck ou Corneille van Dalen, ou que signaient en Flandre les Bolswert, Paul Pontius, Lucas Vorsterman ou Pierre de Jode, le jeune, avaient, à leur apparition en France, une vogue au moins égale à celle qu'ils obtenaient dans le pays où ils se produisaient. La science consommée dont faisaient preuve ces artistes, l'habileté avec laquelle ils exprimaient les harmonies puissantes des toiles soumises à leur interprétation, ne pouvaient manquer de produire une influence salutaire sur les artistes de notre pays qui s'exerçaient dans le même art. Quelles que soient les aptitudes particulières de chaque

école, quelles que soient ses tendances propres, il n'est pas toujours dangereux pour elle d'étudier avec une sérieuse attention les œuvres qui se produisent ailleurs, lors même que ces œuvres seraient en opposition directe avec ses instincts, contrediraient la doctrine qu'elle professe, et viendraient jusqu'à un certain point en ébranler les principes fondamentaux. Rien de semblable n'existait, au surplus, entre les œuvres des artistes flamands et hollandais et les planches de nos compatriotes. Bien que les moyens dont usaient ces graveurs ne fussent pas les mêmes, puisque ceux-ci demandaient le plus habituellement à un contour nettement défini et habilement fondu, ce que ceux-là obtenaient avant tout par le jeu de la lumière et de l'ombre, le résultat différait peu et satisfaisait également bien aux conditions imposées. Les planches lumineuses de Van Dalen ou de Corneille Visscher, les estampes pleines d'harmonie de Blooteling ou de Suyderhoef, aussi bien que les gravures exécutées à Anvers sous les yeux de Rubens et de Van Dyck, accusaient des intentions et des aptitudes opposées au tempérament des artistes

français, mais elles n'infirmaient en aucune façon les doctrines qui étaient en faveur dans notre pays. La physionomie des personnages représentés, étudiée avec le même soin, mais exprimée différemment par les portraitistes français et par les portraitistes hollandais ou flamands, préoccupait dans des proportions égales ces graveurs. Comprenant que, quelle que fût leur expérience du burin ou de la pointe, quelle que fût leur habileté à triompher des difficultés du clair-obscur, ils ne pouvaient avoir chance d'attirer l'attention et de conquérir la renommée qu'à la condition expresse de ne pas se contenter de donner aux portraits qu'ils mettaient au jour une ressemblance extérieure et purement physique, ils s'efforcèrent d'imprimer sur les visages qu'ils fixaient sur le métal un caractère personnel qui trahit les habitudes et le tempérament de chacun, une sorte de reflet de la vie qui préservât leur œuvre de l'oubli comme elle assurait l'immortalité aux personnages qu'ils représentaient.

Notre école attentive aux exemples que lui fournissaient nos voisins ne cessa pas pour cela de conserver son unité et de manifester

hautement les qualités particulières qui faisaient sa force. Quelques artistes, d'ailleurs, avaient acquis, au moment où l'influence étrangère se fit sentir sur les graveurs français, une manière personnelle qu'il n'était déjà plus temps pour eux de modifier. Des peintres tels que Claude Lefebvre, Jacques Stella et Louis Ferdinand, non contents de fournir de nombreux modèles aux graveurs de profession contemporains, avaient eux-mêmes tenu la pointe, et dans quelques estampes signées de leurs noms ou sûrement tracées par leurs mains ils avaient fait mieux qu'indiquer la voie qu'ils entendaient voir suivre par ceux qui les imitaient. Jean Pesne, dans deux planches qui conservent la noble physionomie du peintre au talent duquel il avait voué une sorte de culte, mit à profit les leçons que Nicolas Poussin lui avait, dit-on, données. En demandant uniquement au dessin ce que d'autres avaient plus particulièrement demandé au charme matériel du travail, il était parvenu à retracer avec une justesse scrupuleuse le caractère aussi bien que l'aspect même des peintures auxquelles il s'adressait, et, grâce à sa pointe peu pitto-

resque mais savamment précise, il a acquis des droits incontestables à l'estime de la postérité. Jean Lenfant, dont les œuvres ne se recommandent ni par une aussi haute intelligence de l'art, ni par un sentiment aussi exact de la forme, ne se laissa pas non plus séduire par les procédés que les artistes étrangers avaient mis en honneur. Dessinant le plus souvent au pastel, comme Robert Nanteuil, les portraits qu'il transportait ensuite sur le cuivre, J. Lenfant conserve, lorsqu'il se sert du burin, l'harmonie douce et un peu vaporeuse dont étaient empreintes les études de sa main faites en face de la nature. Il dissimule quelquefois sous des demi-teintes officieuses l'insuffisance de son dessin, et ses portraits, même ceux de Desmaretz, 1656, de Nicolas Blasset, 1658, d'après son propre dessin, de Michel Lemasle, 1660, d'après C. Lefebvre, et de Loménie de Brienne, 1662, d'après Ch. Lebrun, qui lui font le plus d'honneur, manquent souvent d'accent et auraient certainement gagné beaucoup à être dessinés avec plus de fermeté.

François de Poilly, à qui Gérard Édelinck, à son arrivée en France, s'était adressé pour

compléter son éducation, avait vu le jour dans la même ville que Jean Lenfant. L'un et l'autre nés à Abbeville, comme leur prédécesseur dans la carrière Claude Mellan, vinrent assez jeunes à Paris et débutèrent dans les premières années du règne de Louis XIV. Au lieu d'imiter quelques-uns de ses contemporains qui tournaient leurs regards vers la Flandre, François de Poilly, après avoir passé trois années dans l'atelier de Pierre Daret, se rendit en Italie. Cette excursion lui fut très-profitable ; il se familiarisa avec la manière des maîtres de l'art, et, comme s'il eût voulu publier l'admiration que lui avaient inspirée les ouvrages de Raphaël, il grava, d'après cet artiste incomparable, la *Vision d'Ezéchiel* et la *Vierge au Linge*, planches excellentes, la seconde surtout, qui suffiraient pour lui assurer la renommée.

On ne saurait, en examinant les portraits mis au jour par François de Poilly, rencontrer un témoignage aussi frappant des avantages qu'il avait retirés de son séjour en Italie. Pleins de physionomie et dessinés avec précision, les portraits au bas desquels son nom

est inscrit reflètent les tendances de l'art français plutôt qu'ils n'indiquent une intention même lointaine de rappeler les œuvres de ce genre exécutées au delà des Alpes. C'est par la sincérité de l'expression qu'ils valent plutôt que par la recherche du style ; la ressemblance physique et morale des modèles semble préoccuper l'artiste plus vivement que l'ampleur du dessin ou que la noblesse de l'ajustement. Lorsque François de Poilly emprunte à autrui le dessin des portraits qu'il grave, ce qui lui arrive fréquemment, il s'adresse aux peintures qui s'exécutent en France autour de lui, et il se soumet naturellement à la manière des maîtres qu'il traduit. Philippe de Champagne, Louis Ferdinand, Pierre Mignard et Charles Lebrun sont les peintres auxquels il fait le plus souvent appel, et, selon les qualités distinctives de chacun d'eux, il accorde une part plus ou moins grande au dessin ou à la couleur.

Le nombre des portraits gravés par Fr. de Poilly est considérable, et, quoique l'absence de dates ne permette pas toujours de fixer l'époque exacte à laquelle chaque planche fut

gravée, il est assez aisé de déterminer le moment où le graveur abbevillois devint absolument maître de son procédé. Ce fut aux environs de l'année 1660. Quoique quelques planches dignes d'attention portent une date antérieure, il nous paraît évident que les portraits de Louis de Bailleul et de Denis Talon, gravés tous deux d'après nature en 1659, sont les premiers spécimens de sa manière bien personnelle. L'année suivante, les portraits de Louis XIV jeune et de Mazarin, gravés par François de Poilly d'après Pierre Mignard, achèvent de prouver que l'artiste s'est affranchi de toute tutelle. Les portraits d'Abraham Fabert, d'après L. Ferdinand, de Nicolas Fouquet, d'après Charles Lebrun, de Philippe de France, duc d'Orléans, d'après J. Nocret, ou de Jérôme Bignon et de Pierre Lemoyne, d'après Philippe de Champagne, qui passent à juste titre pour les meilleurs qu'il ait gravés, ne possèdent en effet ni des qualités d'un ordre plus élevé, ni des témoignages plus certains de son aptitude à saisir et à exprimer la physionomie. Sa main est désormais rompue à toutes les difficultés inhérentes à l'art du graveur au

burin, son dessin est savant sans pédantisme, précis sans sécheresse, et les conditions requises pour être un bon graveur de portraits sont consciencieusement remplies. Nicolas de Poilly, qui chercha à s'inspirer des ouvrages de son frère, mais qui lui demeura toujours inférieur, grava aussi un assez grand nombre de portraits. Il se suffisait difficilement à lui-même et avait besoin d'un bon modèle pour développer les qualités qui étaient en lui. Les portraits de Gaston, duc d'Orléans, du grand Condé et de Vignerod, abbé de Richelieu, dessinés par le graveur, sont bien inférieurs, en effet, aux planches qui nous ont conservé les traits d'Anne, duc de Noailles, et de Jacques Tubœuf, gravées d'après W. Vaillant et d'après Pierre Mignard. Dans les uns, les contours sont indécis et le modelé est insuffisant; dans les autres, au contraire, l'artiste, contraint, sous peine d'avoir à subir une comparaison désavantageuse, de se rapprocher autant que les moyens dont il dispose le lui permettent, des originaux donnés, atteint un rang dans l'art que n'auraient jamais pu lui assigner les estampes exé-

cutées par lui d'après ses propres dessins.

Si le suprême mérite du graveur consistait uniquement à triompher des difficultés qu'offre le maniement du burin, Antoine Masson mériterait d'occuper dans l'histoire de l'art français une des premières places. Quel artiste, en effet, sut mieux que lui diversifier les travaux, varier les tailles et mettre à profit tous les moyens dont le graveur dispose? Son burin docile indique avec précision les contours, rend avec la plus minutieuse fidélité les particularités du visage, les accidents de la physionomie, les détails de l'ajustement, mais si cette excessive minutie offre des avantages, elle ne laisse pas de présenter aussi de graves inconvénients. Cette préoccupation constante de montrer son habileté extérieure entraîne souvent l'artiste à sacrifier à cette habileté qui frappe les yeux, le dessin et l'effet général de sa planche. Sous prétexte de faire acte de maître et d'attester hautement une expérience de l'outil tout à fait exceptionnelle, il ne subordonne pas assez le morceau, s'il est permis d'employer ce terme d'atelier, à l'ensemble, et il dissimule mal, sous des tours d'adresse

matérielle, l'imperfection de ses connaissances comme dessinateur. Apportant le même soin à l'exécution du vêtement qui habille le personnage représenté, qu'à la physionomie de ce personnage, il répand sur toute sa planche une monotonie qui atteste l'ignorance où il est de la loi des sacrifices, loi fondamentale de l'art, à laquelle le graveur doit, comme tout autre artiste, savoir se soumettre. La profession d'orfévre qu'Antoine Masson avait exercée dans sa jeunesse peut bien, comme on se plaît à le dire, avoir exercé sur lui une influence considérable, et semble en tout cas expliquer jusqu'à un certain point cette mauvaise tendance. On n'en est pas moins fondé pour cela à regretter la méthode systématiquement adoptée par l'artiste. Lorsque, mieux inspiré, en effet, il se conforme aux règles pratiquées par les maîtres véritables, et lorsque, moins soucieux d'afficher une habileté dont il eût pu faire un meilleur usage, il consent à se soumettre à la loi commune, il met son nom au bas de quelques planches qui ont conservé, aux yeux des appréciateurs délicats, une valeur qu'on ne saurait accorder au plus

grand nombre de ses ouvrages. Parmi les estampes qui donnent la meilleure idée du talent d'Antoine Masson, il faut ranger les portraits du comte d'Harcourt, de Pierre Dupuis, 1663, et de Guillaume de Brisacier, 1664, d'après Nicolas Mignard, de Gaspard Charrier, 1670, d'après Th. Blanchet, et de Marie de Lorraine, duchesse de Guise, 1684, d'après Pierre Mignard, portraits dans lesquels l'exécution matérielle ne nuit en rien à la forme précise, où les accessoires disparaissent pour laisser la place aux parties plus essentielles; l'œil, dès lors, attiré par la physionomie, ne se préoccupe des objets secondaires que juste assez pour s'assurer qu'ils concourent à faire valoir le principal, et, satisfait de l'harmonie douce que présente toute la planche, se repose sur les points que l'artiste a intentionnellement accusés.

Sans affecter aussi clairement qu'Antoine Masson une prédilection marquée pour une exécution bizarre qui, en certains cas, nuisait au dessin, Jean Louis Roullet ne dédaigna pas non plus de faire montre de son habileté à tailler le cuivre. Bien qu'il eût appris les élé-

ments de la gravure chez Jean Lenfant et chez François de Poilly, maîtres sages, plus préoccupés de la précision du modelé que de l'agrément du travail, il ne résista pas toujours au plaisir d'accuser son aptitude à triompher des difficultés du burin. Ses connaissances en dessin n'étaient pas, il est vrai, fort étendues, et l'artiste cherchait à racheter par le charme extérieur ce qui lui manquait d'un autre côté. Les peintures qu'il choisissait pour modèles ne dénotaient pas toujours non plus un goût très-pur. Les œuvres de la décadence italienne avaient le privilége presque exclusif d'exercer son burin. Plutôt que de s'inspirer, à l'exemple de son maître François de Poilly, des tableaux de Raphaël, il trouva plus commode de multiplier les peintures fades et sans caractère de Ciro Ferri et de Jean Lanfranc, ou certaines compositions un peu compassées d'Annibal Carrache. Il n'en fut pas de même pour les portraits que grava Jean Roullet. Ses compatriotes lui en fournirent les modèles, et ce fut aux plus habiles d'entre eux qu'il s'adressa de préférence ; mais sa main, quelque exercée qu'elle fût, était impuissante à rendre les

finesses de dessin contenues dans ces ouvrages, et, lorsqu'il eut sous les yeux des peintures qui exigeaient, pour être dignement traduites, une fidélité complète, il ne réussit que bien imparfaitement. Il lui fut impossible de perdre l'habitude qu'il avait contractée de paraître satisfait lorsqu'il avait retracé à peu près les dessins des artistes de second ordre auxquels il avait jusque-là presque exclusivement fait appel. De là cette timidité dans le dessin lors même que l'exécution semble le plus libre; de là aussi ce manque de parti formellement accusé dans les portraits d'Hilaire Clément, 1689, d'après R. Lefebvre, de Jean Chaillou, 1694, d'après Ch. Gérardin, de Jean Delpech, d'après Nic. de Largillière, ou de Jacques Louis, marquis de Beringhen, d'après Pierre Mignard, portraits qui passent, à juste titre, pour les meilleures pièces de l'œuvre de Jean Roullet.

Pierre Lombart, qui vit le jour à Paris et qui apprit le dessin dans l'atelier de Simon Vouet, passa une assez grande partie de son existence en Angleterre. Dans ce pays où jouissait d'une certaine célébrité un des meilleurs élèves de

Nanteuil, William Faithorne, notre compatriote retrouva comme un reflet de l'école à laquelle il appartenait. Les portraits de Faithorne rappelaient, en l'atténuant toutefois, la manière de Nanteuil, et révélaient clairement les études faites en France par leur auteur. L'artiste anglais avait la même façon de saisir la physionomie, le même souci de l'expression, et, s'il n'avait pas un talent égal à celui de son maître, il n'était pas indigne toutefois de l'intérêt qu'il excitait au delà de la Manche. A son arrivée à Londres, Pierre Lombart crut trouver le succès en s'appropriant les procédés du graveur auprès duquel il était venu se placer. Les portraits de John Dethick et de Robert Walker, signés *Pierre Lombart sculpsit Londini,* accusent cette tendance et témoignent d'un désir non équivoque d'attirer la renommée à l'aide de moyens analogues à ceux que W. Faithorne employait. Heureusement Pierre Lombart ne persévéra pas dans cette voie qui eût pu lui devenir funeste. Bien que les portraits des *Duchesses de Van Dyck* — c'est sous ce nom que l'on désigne habituellement une suite de dix portraits de femmes,

gravés par P. Lombart d'après Ant. Van Dyck — aient vu le jour pour la première fois en Angleterre, là où ils avaient été exécutés, ils ne rappellent plus en aucune façon le travail de W. Faithorne. L'artiste, mieux avisé, a adopté une manière propre qui satisfait plus complétement aux exigences de l'art et qui répond en même temps plus directement à ses instincts natifs. Ces planches, qui retracent d'une façon un peu froide les admirables peintures de A. Van Dyck conservées dans les galeries anglaises, valent, avant tout, par l'harmonie douce dont est empreinte chacune d'elles. Elles donnent en tout cas, aussi bien que les portraits du gazetier de Hollande, Lafond, d'après H. Gascard, ou d'Aug. de Servien, d'après de la Mare Richart, portraits exécutés en France par l'artiste à son retour de Londres, la mesure exacte du talent sage et distingué de Pierre Lombart.

Antoine Trouvain appartient encore au même groupe que les artistes nommés ci-dessus. Quoiqu'il n'ait accusé son talent qu'assez tard, et qu'il ait, avant d'avoir fait acte d'artiste, mis son nom au bas d'estampes sans

valeur réelle, ou édité les œuvres des autres, il prit rang à un certain moment parmi les graveurs les mieux inspirés de l'école française. Les portraits de René Antoine Houasse et de Jean Jouvenet, qu'il donna à l'Académie comme morceaux de réception, en 1707, ne le cèdent en rien aux planches de ses contemporains et expliquent parfaitement la distinction dont il fut l'objet. Avant d'être admis à prendre rang parmi les académiciens, A. Trouvain avait d'ailleurs témoigné déjà d'un véritable savoir; les portraits de Pierre Rouillé, d'après Jacques Galliot, 1687, de Claude du Molinet, d'après son propre dessin, 1689, de Pierre Simon, d'après Tortebat, 1693, et de Robert de Cotte, d'après le même peintre, portraits qui semblent gravés sous la direction de Gérard Édelinck ou du moins exécutés en souvenir de ses exemples, ne laissaient pas de dénoter des qualités qui devaient avoir plus tard leur développement complet. La part que, dans ces planches, l'artiste accorde au charme extérieur, annonçait que les œuvres des graveurs flamands venus en France avaient fait sur lui une vive impression; le soin qu'il

donna au dessin des têtes attestait des études sérieuses et une intelligence de l'art que ses premiers ouvrages étaient incapables de faire pressentir.

Au milieu du xvii^e siècle un nouveau mode de gravure fut inventé, la gravure en manière noire. Nous n'avons pas à nous occuper ici des premières manifestations d'un moyen qui intéresse tout particulièrement l'histoire générale de l'art, nous devons uniquement nous enquérir des portraits exécutés en vertu de ce procédé qui méritent attention. Malgré des essais nombreux et des tentatives réitérées, très-peu d'artistes réussirent au début à faire produire à la gravure en manière noire ce qu'elle était en mesure de donner. Pas plus en France qu'à l'étranger on ne sut, avant le xviii^e siècle, utiliser à propos les ressources dont le graveur pouvait disposer. Bien que le procédé en lui-même eût été assez vite répandu et qu'il eût été accueilli favorablement, aucune œuvre véritablement hors ligne ne vit le jour avant les premières années du règne de Louis XV. Les efforts de W. Vaillant, d'A. Cous-

sin, de L. Lombart, de Louis Bernard, d'Isaac Sarrabat, de Sébastien Barras et d'André Bouys ne suffirent pas, quelle que soit la somme de talent dépensée par ces artistes, à acclimater définitivement dans notre pays une manière de graver peu conforme à nos aptitudes et en désaccord avec les instincts natifs de nos compatriotes. Les portraits au bas desquels ces graveurs mettaient leurs noms, qu'il soient exécutés directement d'après nature ou qu'ils reproduisent des tableaux dus à des peintres en réputation, ne transmettent de la forme exacte des figures qu'une idée souvent indécise. Les toiles qui empruntent de l'harmonie des couleurs leur mérite principal se prêtent mieux d'ailleurs aux moyens dont dispose le graveur en manière noire que les ouvrages dans lesquels le modelé est rigoureusement subordonné au contour. Il est aisé de constater la vérité de cette assertion en comparant aux planches exécutées d'après des œuvres de coloristes les estampes gravées d'après des artistes qui accordent au dessin la première place ; celles-ci attestent une infériorité évidente, infériorité qui ne se manifeste

pas uniquement en France. Les Flamands, les Hollandais et les Allemands qui mirent à profit la découverte récente ne firent pas en effet preuve d'une plus grande habileté que les Français. J. Vander Bruggen, Arnold van Westerhout, A. Blooteling, Pet. Schenck, E. C. Heiss, G. Valck ou J. Verkolie inscrivirent leurs noms au bas d'estampes sans caractère qui, bien qu'elles fussent gravées dans des pays différents, semblaient, tant la manière de procéder de ces artistes était identique, être sorties d'un même atelier, avoir été tracées par une même main. Les artistes anglais font seuls exception à la loi générale. Bien qu'ils n'aient pas encore atteint dans ce genre le degré de perfection qu'ils atteindront un peu plus tard, lorsqu'ils reproduisent les nombreux portraits qu'Antoine van Dyck a peints dans leur pays, ou lorsqu'ils multiplient les peintures de G. Kneller ou de Peter Lely, ils témoignent déjà des ressources qu'ils sauront dans la suite tirer de cet art nouveau qui semble tout particulièrement approprié aux peintures que, pendant une période assez longue, l'Angleterre a produites.

Ce qui s'était passé au XVIᵉ siècle se produisit également au XVIIᵉ siècle. Les portraits publiés isolément par des artistes de talent, et accueillis avec faveur, grâce au savoir de ceux qui les signaient, donnèrent l'idée à quelques éditeurs de mettre au jour des suites d'estampes dans lesquelles trouvaient place tous les hommes que recommandait un mérite quelconque. Hommes illustres par la naissance, grands militaires, ministres ou diplomates célèbres, savants ou artistes, femmes distinguées que désignait à l'attention leur piété ou leur esprit, avaient accès dans ce panthéon qui répondait à un besoin général. On tenait à connaître les traits des gens dont on admirait la conduite ou dont on lisait les œuvres; on voulait être informé de la physionomie des personnages dont les écrivains racontaient les hauts faits ou divulguaient les mérites. Ce désir de renseigner la postérité était tel qu'un membre de l'Académie française attacha son nom à une publication de ce genre. Charles Perrault n'avait eu, en publiant ses *Hommes illustres,* aucune idée de lucre ; il avait voulu uniquement, en écrivant

les notices qui composent son ouvrage, attirer sur ses contemporains dignes de mémoire, les regards du public ; s'il avait joint à ses biographies les portraits des hommes dont il parlait, c'est qu'il avait tenu à mettre sous les yeux de ses lecteurs l'image vivante de ceux qu'il avait cherché à faire connaître, afin que l'on pût, en quelque sorte, vérifier la ressemblance des portraits tracés par lui. Jacques Lubin et Gérard Édelinck furent appelés à graver les planches qui devaient accompagner le texte de l'académicien ; un tel choix, — quelle que soit la distance qui sépare ces deux artistes, — démontre clairement que, dans ces publications générales, les intérêts de l'art n'étaient pas toujours sacrifiés. Si Balthazar Montcornet, Pierre Daret et Louis Boissevin, en mettant au jour les suites nombreuses que l'on connaît, n'avaient pas montré le même désintéressement que Charles Perrault et s'ils n'avaient pas, comme lui, appelé à leur aide des artistes de mérite, c'est que leur situation était fort différente et que les moyens dont ils disposaient étaient beaucoup plus restreints. Leur but n'était pas d'ailleurs absolument le même.

Ch. Perrault avait mûrement discuté les titres des hommes qu'il admettait à prendre place dans son ouvrage, les éditeurs que nous avons nommés n'avaient pas qualité pour être aussi sévères dans leurs choix; un acte heureux, un ouvrage accueilli favorablement suffisait souvent pour faire entrer dans ces collections certains personnages dont la réputation fut très-éphémère, dont le nom fut connu pendant un très-court espace de temps. Il ne s'ensuit pas que ces séries de portraits gravés ne soient pas dignes d'attention. Si les estampes au bas desquelles ces graveurs-éditeurs mettaient leurs noms suivis des mots *excudit, direxit* ou même quelquefois *sculpsit,* si ces œuvres ne présentaient, au point de vue de l'art, qu'un assez faible intérêt, elles fournissaient aux historiens et aux érudits des moyens d'information qu'ils auraient eu grand'-peine à trouver ailleurs, et, à côté de portraits qui semblent ne devoir intéresser personne, il s'en trouve un certain nombre que l'on est heureux de rencontrer là, par la seule raison que nulle part ailleurs ils n'ont été conservés. Plusieurs artistes, en outre, qui, dans la suite,

ont acquis comme graveurs une réputation méritée, ont fait aux dépens de ces éditeurs leur apprentissage, et dans ces séries qui portent le plus souvent le nom unique de celui qui les vend on reconnaît quelquefois une main plus exercée que les autres, et des indices particuliers de savoir que l'on retrouvera plus tard développés dans certains ouvrages auxquels on accorde l'estime qu'ils méritent.

Quoique dans chaque siècle on ait eu une façon particulière de comprendre et d'exprimer la physionomie humaine, il serait bien difficile de déterminer l'époque précise où cesse une manière pour être remplacée par une autre. Le milieu dans lequel on a été élevé, les influences que l'on a subies dans sa jeunesse laissent toujours, même sur les esprits les plus indépendants, une impression durable que le temps seul parvient à atténuer d'abord, puis quelquefois à dissiper complétement. Le portrait se prête d'ailleurs moins que les autres manifestations de l'art à ces transformations. Les lois auxquelles le portraitiste doit obéir,

sous peine de ne pas satisfaire aux exigences de sa profession, sont immuables. Quelle que soit la diversité des ajustements, quelle que soit la disposition des accompagnements naturels du visage, il est tenu de se renfermer dans l'imitation des contours particuliers qui lui sont donnés par le modèle qui pose devant lui. Lorsqu'il s'agit de transmettre fidèlement la ressemblance d'un individu, et de faire passer sur la toile ou de graver sur le cuivre les traits en même temps que le caractère de cet individu, on est forcément astreint à certaines exigences qui sont éternellement les mêmes. Les artistes qui occupent en France au xviii° siècle la première place dans le portrait ne peuvent échapper à l'influence de leurs prédécesseurs. Ils n'ont garde même d'essayer de s'y soustraire, et, quelles que soient les aptitudes nouvelles que révèlent leurs ouvrages, ils se montrent toujours attentifs aux exemples que leur ont légués ceux qui ont parcouru la carrière avant eux.

Deux peintres qui se sont formés dans la seconde moitié du xvii° siècle et qui, par le sentiment fastueux qu'ils impriment à leurs

portraits, représentent parfaitement l'art officiel sous Louis XIV, Hyacinthe Rigaud et Nicolas de Largillière, dirigent l'école et fournissent aux graveurs d'excellents modèles que ceux-ci s'empressent de multiplier. Pendant la première partie du xviiie siècle les portraits gravés reproduisent, à bien peu d'exceptions près, les peintures de ces maîtres devant lesquels viennent successivement poser tous les personnages importants. Une vogue aussi grande, un succès que justifiait de reste le savoir des artistes qui en étaient l'objet, encouragea naturellement quelques graveurs à consacrer presque exclusivement leur talent à multiplier, à l'aide du burin, ces portraits au fur et à mesure qu'ils étaient terminés. A la tête de ceux qui se vouèrent à cette tâche et qui surent le mieux profiter des conseils que pouvaient leur donner Rigaud et Largillière, se trouvent les Drevet, artistes lyonnais, qui rendaient avec une incontestable habileté les peintures de leurs contemporains. Les œuvres de ces artistes sont assez difficiles à distinguer. Pierre Drevet le père, Pierre-Imbert Drevet et Claude Drevet avaient une

manière de graver assez semblable. Le plus souvent, ils ne prirent aucun souci d'éclairer la postérité sur ce qui était l'œuvre particulière de chacun d'entre eux. Lorsqu'ils ne se contentent pas de mettre au bas de leurs planches *Drevet sculpsit*, les deux premiers font précéder leur nom de l'initiale *P.*; le renseignement est encore incomplet, puisque le père et le fils avaient le même prénom. On en est donc réduit, dans bien des cas, à confondre dans une appréciation collective les planches mises au jour par ces graveurs, planches qui se recommandent au surplus par des qualités de même ordre.

Un respect religieux pour les peintures reproduites et une remarquable habileté de main, telles sont les qualités dominantes des ouvrages signés par les Drevet. A l'exécution sage et contenue que les artistes du XVIIe siècle ont affectionnée, les Drevet opposent un charme de burin, une souplesse de travail auxquels les tableaux qu'ils copient les convient tout naturellement. Autant les portraits, intimes pour ainsi dire, peints à l'huile par Philippe de Champagne, par Claude Lefebvre

et par Charles Lebrun, ou tracés au crayon ou au pastel par Robert Nanteuil, se seraient mal accommodés des artifices du burin et des habiletés d'exécution, autant les portraits d'Hyacinthe Rigaud et de Nicolas de Largillière, portraits dans lesquels le personnage apparaît le plus souvent revêtu d'habits magnifiques et paré comme pour une cérémonie, se prêtaient admirablement au développement de ces qualités que nous appellerons extérieures. Ces vêtements amples, disposés avec art, fournissaient aux Drevet l'occasion toute naturelle d'accuser leur savoir particulier, et, en hommes expérimentés qu'ils étaient, ils surent toujours subordonner à l'effet général de leur planche ces agréments pittoresques qui, loin de nuire à la physionomie, concouraient à la faire valoir davantage. Les travaux employés par ces habiles artistes, travaux fins et serrés dans les chairs, larges au contraire et espacés lorsqu'il s'agissait de rendre les étoffes, étaient variés à l'infini, et cette variété de tailles sagement fondues entre elles et subordonnées à l'harmonie générale de l'œuvre, s'opposait à tout empiétement de l'accessoire sur le principal.

Pour se rendre un compte exact de l'attention que les Drevet apportaient à ne pas sacrifier la partie essentielle d'un portrait, il suffit de jeter un coup d'œil sur quelques-uns de leurs ouvrages. Lors même que les figures qu'ils entendent multiplier se détachent sur d'amples draperies, ou portent un costume officiel naturellement pompeux, le regard est tout d'abord attiré par la physionomie du personnage. Dans cet admirable portrait de Bossuet qui est le chef-d'œuvre de Pierre Drevet le fils, à la tête noble et sévère du prélat est subordonnée l'harmonie générale de l'estampe ; tous les accessoires qui l'environnent ne lui servent, pour ainsi dire, que de cadre, et les lois de l'art ont été si scrupuleusement observées par l'artiste, que l'on peut, à juste titre, recommander cette estampe comme offrant le spécimen le plus parfait de la gravure de portrait en France au commencement du xviiie siècle. Quoique aucune planche, dans l'œuvre de Pierre Drevet le père, ne témoigne d'un savoir aussi complet, plusieurs portraits cependant gravés par cet artiste justifient pleinement la réputation de leur auteur. Le portrait en pied

de Louis XIV, les effigies d'Hyacinthe Rigaud, de Jean Forest, d'André Félibien et de tant d'autres hommes célèbres à divers titres reproduisent avec une mâle fermeté les peintures de Rigaud et de Largillière. Le caractère des œuvres originales est transmis au métal avec une intelligence facile à constater, puisque la plupart des peintures auxquelles Pierre Drevet le père a eu recours existent dans nos collections publiques, et le graveur qui n'avait pas, comme le peintre, la nature devant les yeux, est parvenu à exprimer la vie avec la même sincérité que s'il n'y avait pas eu d'intermédiaire entre lui et le personnage représenté.

Parce que le portrait de Bossuet donne du talent de Pierre-Imbert Drevet la plus haute idée, il ne suit pas de là que cette seule pièce doive faire passer sous silence les autres planches au bas desquelles ce graveur inscrivit son nom. Exécutée en 1723, — la même année paraissait le portrait en pied de Louis XV enfant, gravé par le même artiste, — elle révèle une rare précocité. Né à Lyon en 1697, Pierre Drevet le fils produisait en effet un chef-d'œuvre à l'âge où les graveurs

subissent encore d'ordinaire la discipline d'un maître. Un artiste qui débutait de la sorte ne pouvait s'arrêter en si bon chemin; il continua donc à exercer son burin, et des trois graveurs qui portèrent le nom de Drevet, ce fut, sans contredit, le plus habile. Les portraits du marquis d'Herbault, 1726, de Samuel Bernard, 1729, de René Pucelle, 1739, de Charles-Jérôme de Cisternay du Fay et d'Adrienne Lecouvreur ne sont, en aucune façon, indignes de l'auteur du portrait de Bossuet; ils témoignent, au même degré que celui-ci, d'une entente peu commune de l'effet et d'une expérience consommée des ressources que peut offrir, entre des mains habiles, la gravure strictement soumise aux exigences du dessin. Claude Drevet s'inspira directement de la manière de Pierre-Imbert Drevet; il chercha à s'approprier les procédés habituels à son maître qui était en même temps son proche parent, et, à force d'assiduité à suivre les conseils qui lui étaient donnés, à force d'efforts bien dirigés et continus, il sut imprimer aux portraits de M*me* Lebret de la Briffe, 1728, d'Alexandre Milon, 1740, et de Philippe-Louis, comte de

Sinzendorf, qu'il grava d'après Hyacinthe Rigaud, un caractère de grandeur et un accent de sincérité qui font estimer ces planches à l'égal de celles qui méritèrent à ses homonymes une juste renommée.

A côté des Drevet qui, à bien peu d'exceptions près, consacrent leur talent à multiplier, à l'aide du burin, les portraits peints par Hyacinthe Rigaud et par Nicolas de Largillière, s'exercent un certain nombre de graveurs qui suivent la même voie et qui atteignent le même but avec des aptitudes analogues. Ils ne s'attachent pas, comme les Drevet, à reproduire presque exclusivement les œuvres de ces peintres; mais, bien qu'ils demandent indistinctement à leurs contemporains les modèles qu'ils entendent graver, ils s'adressent souvent encore aux productions de Rigaud et de Largillière, et, guidés par les excellents ouvrages de ces maîtres, aidés souvent aussi par les conseils que ceux-ci ne leur refusent pas, ils mettent au jour des planches dignes des peintures originales. François Chereau, à qui l'on doit les portraits du cardinal de Polignac, du cardinal de Fleury, de Louis-

Antoine de Pardaillan de Gondrin et de J.-B.-Louis Picon, d'après H. Rigaud, et de N. de Largillière et de Mathieu-François Geoffroy, d'après Largillière, fait preuve, dans ces ouvrages, d'un savoir égal à celui des Drevet; il manie le burin avec la même dextérité, et son dessin, savant sans pédantisme, rend très-heureusement la physionomie des personnages fixée par ces peintres sur la toile. Il en est de même pour les planches gravées d'après les artistes nommés plus haut par un élève de Chereau, Gille-Edme Petit. Celui-ci témoigne dans les portraits d'Armand-Jules, prince de Rohan, archevêque de Reims, d'après H. Rigaud, et de Jean Delpech, d'après Nicolas de Largillière, d'une habileté qui rappelle celle de son maître, habileté qui se révèle dans la façon dont les draperies sont traitées plutôt que dans l'exécution des chairs un peu négligée ou du moins quelquefois insuffisante.

Gérard Édelinck, dont nous nous sommes occupé déjà plus haut, prit souvent pour modèle des peintures d'Hyacinthe Rigaud. C'est d'après ce maître qu'il grava les por-

traits du sculpteur Martin Desjardins, de l'imprimeur Frédéric Léonard, de Gédéon Berbier du Metz, de Charles Colbert, marquis de Croissy, et plusieurs des superbes planches qui accompagnent la vie des *Hommes illustres* de Perrault. C'est d'après une peinture d'Hyacinthe Rigaud, qu'il grava en 1698 ce beau portrait du maître lui-même au bas duquel on lit ce témoignage public de l'amitié qui unissait le peintre au graveur : *Hyacinthus Rigaud pictor Regius, natus Perpiniani. Edelinck eques romanus et regius sculptor in æs incidit, amicum simul et amicitiam æternitati consecraturus.* Les portraits de Charles Lebrun, de J.-Jacques Keller et de Charles Gobinet gravés par G. Édelinck, d'après Nicolas de Largillière, attestent encore le cas que ce graveur faisait des ouvrages du peintre à une époque où celui-ci n'avait pas acquis la renommée que l'avenir lui réservait. Corneille Vermeulen, qui avait, comme Gérard Édelinck, vu le jour en Flandre et qui n'avait qu'assez tardivement produit des œuvres d'art dignes de ce nom, ne fit véritablement preuve de talent que lorsqu'il transporta sur le métal les peintures que

Rigaud et que Largillière lui confièrent; jusque-là il avait peu profité des exemples qu'il avait eus sous les yeux. Ses estampes ne révélaient aucune qualité sérieuse et semblaient exécutées par un écolier plutôt que traitées par un maître. Quoique jamais il n'ait mérité d'occuper dans l'art une des premières places, l'accent de vérité qu'il imprima aux portraits signés de son nom, le soin avec lequel il traita la physionomie lui assurent un rang que ne saurait lui mériter l'exécution un peu pénible de ses planches. Les portraits de J.-B. Boyer d'Aguilles, de Frédéric Léonard, de H. Meyercron, de Louis de Clermont, évêque de Loudun, de François de Montmorency, duc de Luxembourg, de Magalotti et de Pierre-Vincent Bertin, qui passent à juste titre pour les meilleurs ouvrages de Corneille Vermeulen, accusent une certaine timidité et une inexpérience de l'art du graveur assez surprenantes chez un homme qui a autant produit.

Pierre van Schuppen, qui appartient encore à cette catégorie de graveurs, ayant quitté les Flandres pour venir s'installer dans notre pays,

donna, dans trois planches gravées d'après Nicolas de Largillière, la mesure exacte de son talent. Ne connaîtrait-on en effet de l'œuvre de cet artiste que les portraits de François van der Meulen, 1687, de Jacques III, roi d'Angleterre, 1692, et de Joseph Foucault, 1698, qu'il serait possible de porter sur l'ensemble de ses travaux un jugement équitable. Ces portraits, que recommandent une exécution sage et harmonieuse, un dessin correct mais sans grande énergie, accusent chez van Schuppen, au même degré que les autres planches qu'il publia, une assiduité au travail et une force de volonté qui compensent, en partie du moins, ce que son organisation avait d'incomplet, ce que son éducation première avait eu, nous l'avons dit plus haut, de défectueux.

Si nous poussons nos investigations un peu plus avant dans le XVIIIe siècle, nous pourrons constater l'influence considérable et salutaire que Rigaud et Largillière eurent longtemps encore sur la gravure de portrait. Laurent Cars donna comme morceau de réception à l'Académie, en 1733, un portrait de Sébastien

Bourdon, gravé d'après Rigaud; Gaspard Duchange emprunta encore au même maître les effigies de François Girardon et de Charles de la Fosse, lorsqu'il fut à son tour élu académicien; Louis Desplaces signa en 1714, d'après Nicolas de Largillière, une estampe brillante et harmonieuse qui nous a conservé les traits de la comédienne Duclos; Bernard Lépicié s'inspira en 1737 d'une peinture de Rigaud, lorsqu'il fixa sur le métal la physionomie du ministre d'État Philibert Orry; Jean Daullé, Jean-Georges Wille et Georges-Frédéric Schmidt enfin, empruntèrent à l'œuvre de ces peintres les meilleures planches qu'ils mirent au jour. L'ampleur avec laquelle les peintures originales étaient traitées, l'habileté déployée par Rigaud et par Largillière dans l'agencement de ces portraits officiels fournirent à ces graveurs, rompus à toutes les difficultés du métier, des modèles excellents, très-propres à faire briller les qualités particulières qui étaient en eux. Dans l'œuvre considérable de Jean Daullé les portraits de Claude-Deshais Gendron, 1737, d'Hyacinthe Rigaud peignant sa femme, 1742, de Margue-

rite de Valois, comtesse de Caylus, 1743, et de Claude de Saint-Simon, transmettent avec fidélité les traits de ces personnages, et rendent fort exactement aussi le caractère des peintures de Rigaud.

Exécutées avec la préoccupation manifeste de se rapprocher autant que possible de la manière mise en honneur par les Drevet, par Claude Drevet surtout, les estampes que Jean Daullé signe ne sont pas inférieures, pour la plupart, aux planches qui les inspirent. A côté de témoignages non équivoques d'une habileté d'exécution véritablement extraordinaire, se fait jour une remarquable sûreté de dessin. La fermeté du burin, la netteté de la taille, loin de nuire à l'exactitude de la forme, à la justesse du contour et à la précision du modelé, accusent ouvertement un savoir qui repose sur des études sérieuses et sur une connaissance approfondie des principes fondamentaux de l'art. N'était dans les travaux employés par l'artiste une certaine égalité dans la valeur des tons qui cause à la physionomie du personnage représenté un préjudice réel en l'empêchant de prévaloir sur le reste, les

portraits gravés par J. Daullé auraient mérité à leur auteur une réputation supérieure à celle dont il jouit. Le désir de montrer son habileté à triompher des difficultés de sa profession a entraîné l'artiste à traiter avec la même précision l'accessoire le plus insignifiant et les parties importantes du portrait; ne tenant pas assez compte d'un des préceptes les plus absolus de l'art qui exige certains sacrifices indispensables, il s'est volontairement privé d'un rang auquel son talent lui aurait permis de prétendre. Il a bien prouvé, du reste, qu'en agissant de la sorte il se laissait entraîner par ses instincts propres, car dans quelques planches exécutées d'après des peintres particulièrement habiles à subordonner l'harmonie générale de leurs ouvrages aux parties essentielles sur lesquelles ils entendaient attirer tout spécialement l'attention, ce défaut disparaît pour laisser place à une entente de l'effet très-satisfaisante. C'est avec cette préoccupation, malheureusement trop exceptionnelle dans l'œuvre de Jean Daullé, qu'a été gravé le portrait de Mlle Pélissier d'après H. Drouais, estampe excellente, qui donne du talent du

maître l'idée la plus favorable. Les portraits de Baron, d'après de Troy, 1732, de Maupertuis, d'après Robert Tournières, 1741, de Lazare Chambroy, abbé de Sainte-Geneviève, d'après Perroneau, 1749, et de Pierre Augustin Lemercier, d'après L. Vanloo, témoignent d'une tendance analogue. L'artiste a subordonné au visage l'effet général de son œuvre, et, tout en accordant aux accessoires une importance peut-être encore un peu exagérée, il a su cependant éviter la monotonie d'aspect qui dépare un trop grand nombre de ses ouvrages.

Jean-Georges Wille et Georges-Frédéric Schmidt travaillèrent à côté de Jean Daullé. Nés l'un et l'autre en Allemagne et ayant quitté fort jeunes leur pays pour venir se fixer en France, ils trouvèrent un protecteur dans le peintre Hyacinthe Rigaud. Leurs débuts furent difficiles; leur apprentissage ne laissa pas d'être pénible. Avant qu'une occasion favorable leur eût été offerte de montrer ce dont ils étaient capables, ils furent contraints pour vivre de graver quelques planches sans importance. Malgré le court espace de

temps qui leur était accordé pour ces travaux, et malgré le payement très-insuffisant qui leur était alloué, ils trouvèrent moyen, dans ces planches, d'accuser un savoir que les artistes qui travaillaient à côté d'eux étaient loin d'égaler. Les regards des peintres en vogue se portèrent bientôt sur les estampes de ces artistes qui témoignaient de capacités réelles, et les commandes importantes ne tardèrent pas à leur venir. L'accueil bienveillant que Rigaud leur avait fait, les conseils qu'il leur avait donnés, avaient d'ailleurs contribué à attirer sur eux l'attention. Lorsque ce peintre eut acquis la certitude qu'ils étaient réellement dignes d'intérêt et qu'ils répondaient à l'idée qu'il avait conçue d'eux tout d'abord, il leur confia le soin de reproduire quelques-uns de ses ouvrages. Cette marque d'estime que leur témoigna un artiste aussi considérable décida de leur avenir.

Les premières estampes de J.-G. Wille qui méritent de fixer les regards reproduisent en effet des peintures d'Hyacinthe Rigaud. C'est d'après ce maître que Wille grava en 1743 les portraits de la femme du peintre, Élisabeth

de Gouy, et de Ch.-Louis-Auguste Foucquet de Belle-Isle; en 1744 et en 1745, ceux de Joseph Parrocel et de Maurice de Saxe, et en 1758 le portrait du contrôleur des finances Jean de Boullongne. Ces ouvrages, pour l'exécution desquels J.-G. Wille se conformait srictement aux préceptes qu'il avait reçus dans l'atelier d'Hyacinthe Rigaud, retraçaient avec une exactitude absolue les peintures que l'artiste avait entendu multiplier. Quelque soin qu'il apportât à l'exécution matérielle, il ne se laissait pas absorber alors par sa rare habileté de praticien. La physionomie du personnage était exprimée avec précision, et si les vêtements et les accessoires portaient quelquefois, par leur exécution trop brillante et trop soignée, un préjudice réel aux parties les plus importantes du portrait, ce dommage n'était pas encore très-considérable. Les conseils que Rigaud avait donnés à Wille, la confiance qu'il lui avait témoignée en le chargeant, lorsqu'il était absolument inconnu, de graver un certain nombre de ses ouvrages, permirent au graveur allemand qui avait élu domicile en France de développer son talent,

de montrer ce dont il était capable ; ils ne lui imposèrent pas l'obligation de prendre uniquement pour modèles les œuvres du maître auquel il se trouvait lié par la reconnaissance. En même temps qu'il fixait sur le cuivre les portraits peints par H. Rigaud, Jean-Georges Wille multipliait également les ouvrages de plusieurs autres peintres, ses contemporains. Pour ne pas sortir du sujet spécial qui nous occupe, il suffit de citer les portraits de la fille de Largillière, gravé d'après une peinture de ce maître, du comte de Saint-Florentin, 1751, de Jean-Baptiste Massé, 1755, et du marquis de Marigny, 1761, qui reproduisent tous trois des ouvrages de Louis Tocqué, pour montrer que le burin de Wille était en mesure d'interpréter, avec la même certitude, les peintures de mérite, de quelque nom qu'elles fussent signées. La couleur claire et brillante des tableaux de Tocqué s'accommodait des travaux de Wille, aussi bien que les tons chauds et puissants auxquels l'avaient accoutumé les maîtres qu'il avait précédemment mis à contribution. Jamais, au point de vue exclusif du métier, artiste ne montra une

expérience aussi consommée des ressources dont dispose le graveur. C'est par excès d'habileté qu'il pèche plutôt que par l'excès contraire.

Cette observation, que nous suggèrent les meilleurs portraits de J.-G. Wille, peut également s'appliquer aux planches gravées par Georges-Frédéric Schmidt. Élevé à la même école que Wille, nourri des mêmes préceptes, et aussi habile que son compatriote à triompher des difficultés que présente le maniement du burin, cet artiste ne sut pas non plus toujours résister au plaisir de montrer au grand jour son savoir exceptionnel comme praticien. Le portrait de Louis de la Tour d'Auvergne, comte d'Évreux, gravé en 1739 par Schmidt d'après une peinture de Rigaud, en fournit la preuve. Il peut, sans conteste, être mis au rang des meilleures planches de Schmidt, et il pourrait passer pour un des ouvrages les plus extraordinaires de l'art du graveur, s'il s'agissait uniquement, pour satisfaire à toutes les conditions de cet art, de couper le métal avec une complète aisance. Quelque soin que Schmidt ait apporté à varier ses travaux selon

les objets qu'il avait à retracer sur le cuivre, il a été entraîné, par cette sûreté de main extraordinaire, à donner une importance égale à toutes les parties de ce tout, et, à côté des objets qui l'avoisinent, la physionomie n'apparaît que comme un accessoire, n'appelant pas le regard plus que l'armure dont le personnage est revêtu ou que le paysage servant de fond. S'il est aisé, en examinant le portrait du comte d'Évreux, d'apprécier exactement les qualités aussi bien que les défauts de Georges-Frédéric Schmidt, il ne serait pas juste cependant de s'en tenir à ce spécimen unique et de ne pas s'arrêter aux autres ouvrages de cet artiste, souvent inspirés par les peintures d'Hyacinthe Rigaud. C'est encore d'après ce maître, en effet, qu'il exécuta, en 1741, les portraits de Charles, archevêque de Cambrai, et de François le Chambrier; en 1742, celui de J.-B. Silva, et en 1744 celui de Pierre Mignard. Ce dernier mérite une attention particulière. Le graveur, tout en accusant hautement son talent de praticien, a fondu ici les travaux de telle sorte que l'œil, qui n'est plus distrait par les artifices du burin,

s'arrête naturellement sur la physionomie du célèbre peintre français. Les portraits de Jean-Baptiste Rousseau, d'après Aved, et de Maurice Quentin de Latour, d'après un pastel de ce maître, peuvent encore donner une très-juste idée du talent de Schmidt, talent secondaire si l'on considère uniquement le dessin des figures, fort estimable au contraire si l'on n'a égard qu'aux manifestations toutes matérielles de l'art.

Wille et Schmidt avaient exagéré les défauts de Jean Daullé, comme celui-ci avait lui-même exagéré les côtés un peu métalliques de la manière de Claude Drevet. Cette tendance à subordonner le dessin au métier ne fit pas, à proprement parler, école. A l'exception de Jean Gothard Muller, qui s'efforça, dans le portrait de Wille, qu'il grava d'après Greuze, de se conformer autant que possible aux habitudes du maître dont il reproduisait les traits, ces artistes n'eurent pas une influence fâcheuse sur leurs contemporains. Quelques graveurs, attirés par le succès très-grand qu'obtenaient les planches de Wille et de Schmidt, tentèrent sans doute de continuer

la manière de ces maîtres et de s'assimiler leurs procédés. Fort imparfaitement instruits, pour la plupart, des principes mêmes de l'art, ils occupent dans l'histoire une place insignifiante. Ces tentatives, faites en Allemagne plus que partout ailleurs, méritent à peine d'être consignées, et si l'on connaît les noms de J.-Fr. Bause et de J.-M. Preisler qui furent les continuateurs les plus habiles de la manière mise en honneur par leurs compatriotes Wille et Schmidt, on est fort embarrassé lorsqu'il s'agit de désigner dans leur œuvre quelques planches dignes d'être spécialement recommandées.

Les estampes mises au jour par ces artistes étrangers, venus parmi nous chercher un succès qu'ils n'eussent pas rencontré dans leur pays, ne pouvaient avoir sur l'école française une influence bien sérieuse. Bien que Gérard Audran n'ait qu'accidentellement gravé des portraits [1], et que ceux-ci n'aient contribué en aucune façon à augmenter la juste renom-

1. Le nom de G. Audran n'apparaît qu'au bas de quelques portraits pour la plupart gravés au burin.

mée du maître, la célébrité attachée à ses ouvrages, la manière particulière qu'il avait affectionnée et les résultats éloquents qu'il avait obtenus, avaient groupé autour de lui toute une classe d'artistes qui, en s'inspirant de son exemple, en suivant ses conseils, avaient à leur tour fait école. Laurent Cars, qui peut à juste titre passer pour un des plus habiles graveurs français du XVIII^e siècle, continua, sans y rien changer, la manière que Gérard Audran avait inaugurée. Quoique pour L. Cars, de même que pour Audran, ce ne soit pas dans le genre qui nous occupe ici que ses qualités se soient particulièrement développées, il serait injuste de ne pas reconnaître la haute intelligence de l'art dont il a fait preuve, lorsque arrivé à la maturité de son talent il fixa sur le métal certaines physionomies intéressantes à divers titres. Les portraits de Michel Anguier, d'après G. Revel, et de Sébastien Bourdon, d'après H. Rigaud, qu'il grava en 1733 pour sa réception à l'Académie, ne donnent-ils pas une idée juste des capacités particulières de cet artiste qui accordait au dessin de ses planches une attention

particulière ? Quoique le plus souvent il demandât à autrui ses modèles, il ne se fit pas, à l'exemple des grands maîtres du xviie siècle, une loi absolue de ne jamais multiplier ses propres dessins. Le portrait de Philippe Orry, comte de Vignory, signé *L. Cars fil. ad vivum pinx. et sculp.*, permet de juger de l'habileté de ce maître à rendre, sans intermédiaire, la nature telle qu'elle s'offrait à ses regards. A cette étude consciencieuse du dessin, étude qui malheureusement, dans la suite, sera trop souvent négligée par les graveurs, Laurent Cars dut en grande partie le succès qu'obtinrent ses ouvrages. Tandis que les premières planches qu'il mit au jour, gravées sous les yeux de son père, ne trahissaient ni une véritable aptitude pour le dessin, ni un réel savoir de graveur, celles qu'il signa dans la suite, lorsque libre de suivre ses instincts propres il put donner au travail d'artiste un temps que jusque-là il avait été forcé de consacrer à la production commerciale, se ressentent parfaitement de cette direction nouvelle imprimée à ses études, et témoignent en même temps d'une volonté formelle

d'user de tous les moyens propres à arriver au bien.

Convaincu au même degré que L. Cars de la nécessité, pour être un graveur de mérite, d'être aussi un savant dessinateur, Gaspard Duchange donna comme morceaux de réception, lorsqu'il entra à l'Académie, en 1707, deux excellents portraits de François Girardon et de Charles Delafosse, qu'il avait gravés d'après des peintures d'Hyacinthe Rigaud. Son burin correct et agréable affectionnait les grandes compositions et ne s'employa qu'exceptionnellement à exprimer la physionomie humaine dans ce qu'elle a de personnel, mais lorsqu'il se prêta à ce genre de travaux il y excella. Outre les deux planches que nous venons de mentionner, on connaît encore de Gaspard Duchange les portraits d'Antoine Coypel, assis devant un chevalet, et de Shakespeare, qui témoignent l'un et l'autre au même degré d'une connaissance approfondie du dessin, unie à une exécution sage et savamment précise. Cet artiste eut encore le mérite de former quelques élèves auxquels il communiqua les principes auxquels il avait lui-

même obéi toute sa vie. Parmi les artistes les plus distingués qui fréquentèrent son atelier, il faut placer Charles et Nicolas Dupuis, qui tous deux furent admis à l'Académie de peinture sur la présentation de portraits qui donnent pleinement raison à l'honneur qui leur était fait. Après avoir l'un et l'autre fourni plusieurs planches à l'éditeur Michel Odieuvre, qui publiait sous le titre d'*Europe illustre* une collection considérable de portraits de personnages intéressants à différents degrés, planches qui ne suffiraient pas à accuser le savoir des deux graveurs, ils signèrent quelques portraits qui sont tout à fait dignes d'être mentionnés. Ceux de Nicolas Coustou, d'après Legros, et de Nicolas de Largillière, d'après Gueulain, gravés en 1730 par Charles Dupuis, et de Lenormant de Tournehem, d'après Louis Tocqué, gravé en 1754 par Nicolas Dupuis, accusent, en même temps que l'excellence de l'enseignement reçu, une intelligence personnelle de l'art peu commune et un respect pour le dessin que l'on ne retrouvera pas toujours dans les ouvrages publiés à cette époque. Une préoccupation analogue dirigeait Louis

Surugue le père et Pierre-Louis Surugue le fils, lorsqu'ils gravèrent les portraits de Louis de Boulongne le père, 1735, d'après un peintre nommé Mathieu, de René Frémin, d'après de la Tour, 1747, et de Simon Guillain, d'après Coypel, 1747. Bien que, pour ces artistes comme pour les graveurs cités précédemment, ce ne soit pas dans les portraits signés par eux qu'il faille rechercher les témoignages les plus significatifs de leur savoir, et que, dans l'ensemble de l'œuvre de ces graveurs, ces productions n'occupent qu'une place secondaire, il est aisé cependant, à l'examen de celles-ci, de distinguer les qualités particulières qui ont valu à leurs noms l'attention de la postérité. La conscience avec laquelle ont été traduites par L. et P.-L. Surugue les peintures qu'ils avaient sous les yeux, conscience facile à constater, puisque les originaux existent encore pour la plupart, autorise un jugement d'autant plus favorable que leur main était moins accoutumée à ce genre de travaux. Les planches qu'ils gravaient d'après les dessins ou d'après les tableaux de leurs contemporains n'exigeaient pas toujours une identité dans la

reproduction aussi absolue ; une interprétation intelligente pouvait être quelquefois permise au graveur qui avait mission de retracer les compositions de *Don Quichotte* ou du *Roman comique*, inventées par Charles Coypel, par Vleughels ou par J. Dumont, il n'en pouvait être de même lorsque la ressemblance la plus formelle était une condition de première nécessité, une règle avec laquelle il n'y avait pas moyen de transiger.

Si les exemples que Gérard Audran avait légués à ses successeurs immédiats avaient été fidèlement suivis par les graveurs que nous venons de nommer et par quelques autres encore, tels que Nicolas Henri et Jacques-Nicolas Tardieu, ils ne furent pas cependant mis à profit également par tous les artistes appartenant à la même génération. En dehors de l'école que cet éminent artiste avait suscitée, en dehors de l'école toute différente à la tête de laquelle étaient placés les Drevet, on trouve encore plusieurs artistes indépendants qui, bien qu'ils aient appris les éléments de leur art dans l'atelier de ces maîtres ou sous la discipline de leurs successeurs,

s'isolèrent peu à peu et semblèrent afficher une certaine indifférence pour les leçons qu'ils avaient reçues, croyant ainsi obtenir plus promptement la renommée. A ce groupe d'artistes qu'il est difficile de classer plutôt dans une école que dans une autre, appartiennent Jacques-Firmin Beauvarlet, J.-J. Baléchou et quelques autres graveurs dont les ouvrages ont peu occupé la postérité. Bien que ce soient Charles Dupuis et Laurent Cars qui aient les premiers mis le burin entre les mains de Beauvarlet, il est difficile de reconnaître l'influence que ces artistes ont exercée sur leur disciple lorsque l'on examine les planches que celui-ci a signées. Autant était grand chez les maîtres qui avaient guidé Beauvarlet le respect pour le dessin et pour la précision de la forme, autant chez lui la préoccupation d'afficher sa très-réelle habileté à tailler le métal lui faisait oublier ou négliger du moins la partie essentielle de son art. Quelque agréable que soit l'aspect des planches que Beauvarlet grava d'après Drouais, les estampes représentant les enfants de France ne jouiront jamais auprès des gens de goût

de l'estime qu'elles auraient obtenue si elles avaient été traitées avec une plus sévère exactitude. Les demi-teintes que l'artiste a employées pour modeler les figures sont d'une valeur de ton trop égale, les contours n'accusent pas d'une façon assez nette la forme des êtres ou des objets, et, si la première impression, en regardant ces planches, est favorable, lorsque l'on pousse plus à fond l'examen on se prend à regretter que l'artiste qui les exécuta n'ait pas consacré à la construction même de ces figures une partie du temps qu'il employa à juxtaposer symétriquement les tailles. Les œuvres de Drouais inspirèrent fréquemment Beauvarlet, et c'est d'après ce peintre qu'il exécuta, à vrai dire, ses meilleurs ouvrages. De ce nombre sont le portrait du sculpteur Bouchardon, qu'il présenta en 1776 à l'Académie comme morceau de réception, et la très-élégante image de Mme Dubarry qu'il termina vers 1770.

Deux ou trois portraits gravés par J.-J. Baléchou, d'après Jacques-André-Joseph Aved, font plus d'honneur à cet artiste que certaine figure de sainte Geneviève à laquelle on a

accordé pendant un temps le titre de chef-d'œuvre. Quelque habileté qu'accuse cet ouvrage gravé d'après Vanloo, il ne saurait donner la mesure exacte du talent de Baléchou. A l'inverse des graveurs que nous avons eu l'occasion de citer ci-dessus, c'est dans le portrait que celui-ci témoigne le plus ouvertement de son savoir. A côté des images excellentes de la femme et de la belle-sœur d'Aved, il importe de mentionner le portrait d'Auguste III, roi de Pologne, qui, destiné à figurer en tête de la *Galerie de Dresde,* mérite d'être placé au rang des meilleures productions de la gravure française au XVIIIe siècle. Le travail un peu métallique du burin ne nuit ni à la justesse du dessin ni à la précision de la physionomie, et, si les observations que nous faisions plus haut à l'occasion des planches gravées par Wille peuvent encore être appliquées à l'auteur de cette estampe, il est cependant juste de reconnaître que, dans ce portrait du moins, Baléchou, tout en se gardant bien de cacher son savoir comme praticien, a pris grand soin de respecter la peinture originale qu'il avait sous les yeux et de faire passer la

justesse du dessin avant l'agrément de l'outil. P.-E. Moitte et L.-J. Cathelin travaillent à côté de Beauvarlet et de Baléchou, mais ils ne mettent ni l'un ni l'autre leurs noms au bas de planches qui leur assignent un rang fort élevé dans l'histoire générale de l'art. Bien qu'ils aient tous les deux fait partie de l'Académie, et que, comme morceaux de réception, ils aient présenté les meilleurs portraits qu'ils aient gravés, celui du peintre Jean Restout, d'après de la Tour, 1771, et celui du ministre d'État Joseph-Marie Terray, d'après Roslin, 1776, ils ne sauraient en réalité être particulièrement distingués. Ils ne donnaient aucun accent à la physionomie des personnages dont ils entendaient conserver les traits, et l'insuffisance du dessin n'était rachetée, dans leurs ouvrages, ni par un outil agréable, ni par une couleur harmonieuse ou puissante; ce sont des graveurs sans caractère personnel, bons ouvriers plutôt qu'artistes véritables, que l'historien a le devoir de signaler, mais que l'artiste, soucieux avant tout des manifestations significatives de l'art, n'a que bien peu d'intérêt à connaître.

Au lieu de pousser plus avant nos investigations et de rechercher dans l'œuvre des artistes secondaires, des preuves souvent absentes d'une instruction solide et d'une aptitude réelle à exprimer la physionomie humaine, il nous paraît plus utile de poursuivre notre examen et de rappeler les mérites singuliers de toute une catégorie de graveurs qui s'exercèrent dans un genre qui est à la grande gravure de portrait ce que la vignette est à la gravure d'histoire. Dans ce genre particulier, secondaire si l'on veut, quoique le talent, sous quelque forme qu'il se manifeste, s'impose naturellement au jugement de la critique, l'école française compte un grand nombre d'artistes habiles. Qu'on les traite de miniaturistes, tandis que l'on désignera ceux que nous avons précédemment étudiés sous le nom plus pompeux de peintres, ce ne sont pas moins des maîtres à leur manière que les autres pays nous envient à juste titre, des maîtres qu'une étude attentive du dessin a amenés à saisir avec esprit le jeu de la physionomie et à rendre le caractère propre de chacun des personnages qui posent devant

eux. Charles-Nicolas Cochin et Augustin de Saint-Aubin, qui ont souvent uni leurs efforts et qui possédaient des qualités de même ordre, ont laissé après eux de nombreux dessins qui, à défaut même de leurs estampes, révéleraient leur savoir et leur intelligence de l'art du portraitiste.

La direction suivie par ces deux artistes différa cependant quelque peu. Bien que l'un et l'autre sussent indistinctement manier le crayon et la pointe, et que l'on trouve fréquemment leurs noms suivis des mots *delineavit et sculpsit,* Cochin laissa souvent aux graveurs qui vivaient de son temps le soin de multiplier ses dessins. Augustin de Saint-Aubin se chargea non-seulement de graver les portraits qu'il avait lui-même dessinés, mais reproduisit encore un grand nombre de croquis tracés par autrui. Tandis que, dans l'œuvre du premier, les portraits n'occupent qu'une place relativement peu importante, ils forment au contraire la majeure partie de l'œuvre du second et contribuent pour une large part à la réputation dont il jouit. Les compositions officielles et les nombreuses

vignettes que Ch.-Nic. Cochin inventait avec une rare facilité, le détournèrent de la pratique habituelle de la gravure; et, trouvant chez ses contemporains des interprètes parfaitement capables de reproduire avec fidélité les dessins qu'il exécutait, il s'en remit le plus souvent à eux du soin de répandre les portraits qu'il dessinait d'après nature. La physionomie des personnages qu'il prend pour modèles est finement saisie; l'esprit et le caractère de chacun sont exprimés avec justesse, et, n'était cette habitude qui semble avoir dégénéré en système de présenter presque toujours les figures de profil, habitude qui l'entraîne à donner un air de famille à tous ces portraits presque uniformément vêtus et coiffés, on serait tenté d'accorder à Cochin, comme portraitiste, une place que lui assurent les ouvrages dans lesquels l'imagination a la plus large part. Quoique Augustin de Saint-Aubin soit un des graveurs auquel Ch.-Nic. Cochin ait le plus souvent confié le soin de multiplier ses ouvrages, ce ne fut pas le seul artiste auquel il s'adressa. Laurent Cars, Watelet, Miger et quelques autres graveurs

qui mettaient leur talent au service des dessinateurs de leur temps retracèrent également, et avec une habileté analogue, les profils dessinés par le maître; ils conformaient aux œuvres qu'ils avaient mission de reproduire leurs aptitudes particulières, et trouvaient moyen, dans ces ouvrages, de montrer leur savoir et de développer les qualités individuelles qui étaient en eux.

Augustin de Saint-Aubin courrait risque de ne pas être apprécié à sa juste valeur si on le considérait uniquement comme un interprète fidèle des œuvres d'autrui. Outre un certain nombre de dessins de son invention, qui sont comptés à juste titre parmi les productions les plus agréables de l'art français au xviiie siècle, il mit au jour un grand nombre de portraits qui, gravés aussi bien que dessinés par lui, lui assurent un rang auquel il n'aurait pu prétendre s'il s'était contenté de reproduire les dessins de ses contemporains. Chargé par les principaux libraires de son temps, par les Debure et les Renouard entre autres, de graver les portraits qui devaient accompagner les éditions qu'ils pu-

bliaient, Augustin de Saint-Aubin se trouva souvent contraint d'adopter pour ses planches une dimension exiguë indiquée par le format même des livres à orner. C'est à cette circonstance particulière que l'on doit un certain nombre d'effigies d'auteurs anciens, dessinées par Saint-Aubin d'après des originaux choisis avec critique, et une grande quantité de portraits des écrivains français empruntés à des bustes célèbres ou à des peintures dont l'authenticité n'est pas contestable. On sent, en examinant ces nombreux portraits signés : *A. de Saint-Aubin del. et sculp.*, que l'artiste ne reculait pas devant une recherche qui l'amenait à s'approcher le plus possible de la vérité. Au lieu de reproduire, à l'exemple de quelques-uns de ses confrères, le premier portrait qui frappait ses regards, il savait discerner parmi les documents qui lui étaient présentés celui qui répondait le mieux à l'idée qu'il s'était faite du personnage dont il entendait transmettre les traits à la postérité, et rarement il se trompait. Lorsqu'il s'agissait de transporter sur le métal la physionomie d'un de ses contemporains, il se chargeait lui-

même de faire d'après nature un dessin exact, ou lorsque, pour un motif quelconque, il ne pouvait agir de la sorte, il s'adressait à un dessinateur sur l'exactitude duquel il pût compter, et, le plus souvent, c'était à Charles-Nicolas Cochin qu'il faisait appel. Augustin de Saint-Aubin avait coutume de préparer à l'eau-forte ses planches ; il les modelait ensuite à l'aide de travaux au burin exécutés avec une rare sûreté de main, et, dans ses moindres ouvrages comme dans ceux qui, par leurs plus grandes dimensions, exigeaient une application particulière, il montrait clairement que la recherche de la forme exacte le préoccupait avant tout, et il apportait à l'étude de la physionomie une attention spéciale ; il tenait à témoigner de son savoir comme dessinateur, et il dut à cette louable ambition la meilleure part de sa renommée.

Étienne Gaucher, qui travailla à côté de Saint-Aubin, et qui, à l'exemple de cet artiste, grava plusieurs dessins de Charles-Nicolas Cochin, ne se risqua jamais à dessiner lui-même d'après nature les portraits au bas desquels il mit son nom ; il se contenta de repro-

duire scrupuleusement les peintures de ses contemporains, et, s'il ne fit pas, à proprement parler, acte d'inventeur, il apporta un tel soin à l'exécution du plus grand nombre de ses planches, que l'on ne peut mettre en doute, quoique les preuves matérielles fassent défaut, sa très-réelle connaissance des principes mêmes de l'art et la certitude de son savoir. Son burin, d'une finesse extrême, se prêtait avec une rare souplesse aux exigences du dessin; l'attention particulière qu'il accordait, dans ses portraits, au visage, le soin avec lequel il traitait la physionomie, font encore rechercher aujourd'hui certains de ses ouvrages à l'égal des planches dues au burin des maîtres, et il suffira d'examiner les portraits de Marie Leczinska, de Marie-Antoinette et de la comtesse Dubarry pour s'expliquer la notoriété dont jouissent auprès des artistes les estampes de Gaucher, notoriété de bon aloi que n'aurait pas suffi à lui donner l'habileté matérielle de l'exécution.

Des qualités assez semblables à celles que nous venons de signaler chez Gaucher se retrouvent dans les planches d'Étienne Ficquet.

Celui-ci n'interrogea pas non plus la nature en face ; il ne s'adressa même que très-rarement aux peintures de ses contemporains et il ne serait peut-être pas fort difficile de prouver que certaines estampes dues à des maîtres renommés furent mises à contribution par cet artiste, de préférence aux tableaux ou aux dessins qui avaient inspiré ces maîtres. Ainsi le portrait de La Fontaine que Gérard Edelinck avait gravé d'après H. Rigaud pour les *Hommes illustres* de Perrault, et celui de La Mothe-le-Vayer que Nanteuil avait gravé d'après son propre dessin, suffirent à Ficquet pour exécuter deux des plus fines planches de son œuvre. Il savait, sans s'astreindre à une copie servile, sans aller jusqu'à la contrefaçon, s'approprier les qualités d'autrui, mettre à profit le savoir de ses prédécesseurs, et sa main était si bien exercée, les moyens employés par lui si différents des moyens usités par les graveurs qui lui fournissaient ses modèles, qu'il serait tout à fait injuste de regarder uniquement comme des copies ces planches auxquelles l'artiste avait, grâce à une interprétation intelligente, donné la valeur d'œuvres originales.

L'œuvre d'Étienne Ficquet est considérable ; il se compose de plus de cent pièces qui n'ont pas toutes une valeur égale, mais qui dénotent une volonté bien arrêtée de rendre avec précision la physionomie des personnages représentés. Dans les portraits qu'au début de sa carrière Ficquet grava pour l'éditeur Odieuvre, dans les nombreuses effigies d'artistes qui ornent la *Vie des Peintres* de Jean-Baptiste Descamps, aussi bien que dans ces portraits isolés de Mme de Maintenon, de Bossuet, de Molière, de La Mothe-le-Vayer, de Crébillon, de J.-J. Rousseau et de La Fontaine qui, avec quelques autres, jouissent seuls aujourd'hui de la faveur publique, on constate toujours la même application à bien faire, la même préoccupation de pousser aussi loin que possible l'exécution matérielle sans négliger en rien le dessin des figures ou la forme même des objets. Lors même qu'il se montre particulièrement soucieux de témoigner de son savoir comme graveur, lorsqu'il exécute ces petits portraits pour lesquels il fait usage d'un burin qui coupe le cuivre avec une finesse extrême, il ne se

laisse, sous aucun prétexte, distraire du but principal de l'art, et ne donne pas prise à la critique. C'est précisément par ce côté que les imitateurs d'Étienne Ficquet lui sont inférieurs. Pierre Savart, qui cherche à suivre la même voie que Ficquet, manie le burin avec une habileté presque égale, mais son talent de dessinateur n'est pas à la hauteur de son expérience comme graveur. Quelque attention que l'on accorde aux portraits de Racine, de Colbert et de M^{me} Deshoulières, qui passent à juste titre pour les meilleurs ouvrages qu'il ait mis au jour, on ne saurait assigner à leur auteur, qui néglige trop souvent le dessin des figures, une place bien élevée dans l'histoire de l'art.

Pierre-Philippe Choffard, qui avait gravé un certain nombre d'entourages destinés à encadrer les portraits de Ficquet, signa aussi quelques portraits. Outre le sien propre, gravé en 1762 et placé à la fin de l'édition des *Contes de Lafontaine*, publiée aux frais des fermiers généraux, il nous a transmis les effigies fort spirituellement traitées de P.-J. Mariette, 1775, du duc de Larochefoucauld, 1779,

de Pierre-François Basan, 1790, et du premier consul, 1801; cette facilité d'agencement et cette gentillesse d'exécution qui distinguaient les vignettes signées par Choffard autant comme inventeur que comme graveur, se retrouvent dans ces petits portraits tracés d'abord à la pointe puis légèrement repris au burin, qui procèdent directement des ouvrages analogues exécutés collectivement par Ch.-Nic. Cochin et par Aug. de Saint-Aubin. Pour une petite planche très-finement gravée d'après Vivant Denon, le portrait de Jean-Benjamin de Laborde, Masquelier mérite de prendre rang à côté des artistes que nous venons de nommer; mais cette planche, la seule que Masquelier ait gravée dans le genre qui nous occupe ici, ne saurait suffire à le faire compter parmi les graveurs qui ont spécialement consacré leur talent à la gravure de portrait.

Pierre-Charles et François-Robert Ingouf, qui s'associent pour mettre au jour une série de portraits de personnages célèbres, ne peuvent, malgré leur réelle habileté, prétendre au titre de maîtres. Leurs ouvrages sentent la

pratique et accusent une exécution prompte et quelquefois sommaire qui s'oppose à toute appréciation favorable ; lorsqu'ils consacrent une attention plus soutenue à leurs ouvrages, ils font preuve d'un véritable savoir, ils ne s'élèvent jamais toutefois au delà de certaines limites dans lesquelles l'art n'a que peu de choses à voir. A quelques années de là, Jean-Baptiste Grateloup voulut remettre en honneur la manière que Ficquet avait pour ainsi dire inaugurée. Pour cela il fit usage d'un procédé particulier dont le secret est mort avec lui. Quoiqu'il ne soit pas facile d'indiquer les moyens employés par l'artiste, et qu'en réalité il soit assez peu important de les connaître, il est permis de supposer, si l'on a égard aux résultats obtenus, qu'il appela souvent l'aqua-tinte à son aide. Les neuf portraits qui constituent l'œuvre complet de Grateloup sont copiés d'après des estampes de maîtres ; ils doivent à leur rareté plutôt qu'à leurs qualités intrinsèques l'attention que les amateurs leur accordent, car la forme précise du dessin disparaît sous des demi-teintes accumulées, et des originaux que l'artiste a copiés il ne de-

meure qu'une ressemblance vague et lointaine, à peine suffisante pour permettre de désigner sûrement l'estampe à laquelle le graveur a eu recours.

Pendant que la gravure de portrait se maintient en France au xviiie siècle au niveau où le xviie siècle l'avait mise, elle n'a pas à l'étranger conservé le même rang. En Italie, l'art a presque totalement disparu ou a du moins tellement dégénéré depuis le xvie siècle que l'on est fort embarrassé lorsqu'il s'agit de désigner, en dehors de cette période, des œuvres portant avec elles des témoignages indiscutables de leur origine ou indiquant pour le moins des tendances réellement élevées. François Bartolozzi, auquel on accorda de son temps des éloges que la postérité n'a qu'incomplétement acceptés, passa une partie de son existence en Angleterre où il grava avec habileté, d'après sir Joshué Reynolds, quelques portraits, et Raphaël Morghen, qui travailla surtout dans notre siècle, ne dut pas à son savoir comme portraitiste, quelle que soit l'habileté qu'il ait accusée dans le portrait de

Moncade, la renommée qu'explique fort bien son rare talent de praticien.

En Allemagne, où l'art du graveur semble également avoir perdu une partie de son ancienne faveur, les artistes qui sentent en eux des dispositions particulières suivent l'exemple de Wille et de Schmidt, viennent en France se mêler à nos nationaux et obtiennent dans notre pays une réputation à laquelle ils n'auraient pu prétendre dans le leur. En Hollande, à l'exception de Jacques Houbraken, qui fait souvent preuve d'un savoir et d'une habileté exceptionnels, de Tanjé et de quelques artistes qui mettent à profit un procédé inventé par un de leurs compatriotes, la manière noire, les graveurs semblent à peine se souvenir des exemples que leur ont légués leurs devanciers ; ils ne songent pas à perpétuer un genre qui au xviie siècle les avait mis à la tête de l'art ; ils se laissent absorber par le procédé, oublient ou feignent d'oublier que leurs maîtres avaient dû la célébrité dont ils jouissaient à l'attention qu'ils apportaient au dessin de leurs planches au moins autant qu'à l'agrément de leur burin, et laissent dispa-

raître presque complétement une école qui, un moment, n'avait rien eu à envier aux contrées environnantes.

Pendant le xviiie siècle il n'y a qu'un pays, parmi ceux qui avoisinent la France, qui ait possédé une véritable école de graveurs de portraits, c'est l'Angleterre. Tandis que précédemment, à bien peu d'exceptions près, cette grande nation n'avait manifesté qu'un assez médiocre penchant pour la gravure, et que, faute de trouver sur son propre sol des maîtres en cet art, elle avait pris le sage parti d'attirer à elle des artistes étrangers auxquels aucun honneur n'avait été refusé, elle se révéla tout d'un coup, et ce fut précisément dans le genre qui nous occupe ici qu'elle se distingua particulièrement. Le séjour qu'Antoine Van Dyck avait fait à Londres, les nombreux et admirables portraits qu'il y avait peints, eurent une influence souveraine sur l'école anglaise. Robert Strange se distingua d'une façon toute particulière dans les portraits qu'il grava d'après Van Dyck. Après être venu en France étudier chez Lebas l'art auquel il devait exclusivement se

consacrer, il retourna dans son pays mettre à profit les leçons qu'il avait reçues dans le nôtre, et il ne tarda pas à acquérir une renommée que justifiaient pleinement ses ouvrages. Les portraits des enfants de Charles Ier (1758), du Roi en manteau royal (1770) ou en habit de cheval (1782), et d'Henriette d'Angleterre entourée de ses enfants (1784), portraits exécutés avec une rare aisance, accusent un savoir et une entente de la couleur qui fait grand honneur à l'artiste anglais.

Les peintres de portraits qui occupèrent en Angleterre les premiers rangs, sir Joshué Reynolds, Thomas Gainsborough, et, plus tard, sir Thomas Lawrence, procèdent du maître flamand. Aux exemples que Van Dyck leur avait légués, ils se montrèrent fort attentifs, mais, quelque grande que fût cette docilité à se soumettre à la discipline d'un artiste étranger, ils imprimèrent aux peintures au bas desquelles ils mirent leur nom, un cachet personnel qui suffit parfaitement à expliquer l'estime singulière qui leur est accordée. En s'appliquant au dessin des figures, dessin qui consiste dans un modelé souple plutôt que

dans un contour formellement précis, en faisant usage d'une couleur harmonieuse et limpide, les peintres de portraits anglais fournissent aux graveurs qu'ils inspirent et qu'ils dirigent, des modèles excellents que ceux-ci s'empressent de mettre à profit. A côté de ce groupe de peintres devant lesquels viennent successivement poser toutes les classes de la société, se forme une école de gravure qui, en s'attachant presque exclusivement à reproduire les œuvres nationales, mérite d'être signalée à l'attention. Les hommes qui la composent, guidés par les mêmes artistes, suivant une discipline uniforme et usant tous d'un procédé auquel on a donné le nom de manière anglaise comme si l'on eût voulu caractériser par là l'habileté dont ont fait preuve les artistes qui l'employaient, rendent avec une fidélité semblable les peintures originales. La manière de chacun de ces graveurs est par cela même fort difficile à distinguer, et lorsque l'on se trouve en face d'épreuves au bas desquelles les noms du peintre et du graveur n'ont pas été inscrits, on est fort embarrassé pour savoir à quel artiste on doit faire honneur

de tel ou tel ouvrage. James Mac-Ardell ou V. Green, James Watson ou J. Jones, J. R. Smith ou James et William Ward apportent, dans l'exécution des planches qu'ils signent, un soin analogue ; ils gravent, au moyen de la manière noire, une série d'estampes qui donnent, en même temps que l'aspect des peintures qui les guident, la physionomie absolument fidèle des personnages dont ils entendent transmettre les traits. Ce n'est pas par un dessin d'une rigoureuse exactitude que les peintres de l'école anglaise se distinguent, avons-nous dit, ce n'est pas par ce côté non plus que valent avant tout les graveurs de cette école ; c'est par un sentiment de la vie, par un charme de coloration particulier qu'ils réussissent à séduire les juges les plus sévères, et, dans les planches même ou un élève pourrait trouver matière à révéler quelques fautes de dessin et quelques imperfections matérielles, il est impossible de ne pas reconnaître un cachet de vérité et un reflet du tempérament britannique qui satisfait l'œil et qui éloigne toute idée de blâme.

Richard Earlom, qui passe à juste titre

pour un des premiers graveurs de l'école anglaise au xviiie siècle et pour l'artiste qui sut tirer le meilleur parti possible de la gravure en mezzo-tinte, ne dut pas uniquement aux bouquets de fleurs qu'il reproduisit, d'après des peintures de Van Huysum, la grande réputation dont jouit son nom. Il grava entre autres, d'après Joshué Reynolds, un portrait de l'amiral Samuel Barington qui suffirait pour justifier la haute opinion que l'on s'est faite de son talent de graveur en manière noire. Dans un genre différent que Bartolozzi avait introduit en Angleterre, la gravure au pointillé, Richard Earlom sut encore témoigner de son habileté en signant le portrait de George-Auguste Eliott, un des plus beaux ouvrages de Reynolds. Ce sont toujours les mêmes noms que l'on retrouve au bas des planches gravées en Angleterre pendant le xviiie siècle ; que les peintures soient dues au pinceau de Reynolds, de Gainsborough ou de quelque maître moins connu et moins fécond, les graveurs qui les reproduisent ne changent ni de manière, ni de doctrine, et, de même que les artistes que nous venons de nommer avaient préparé la

voie à Thomas Lawrence qui devait transmettre à notre époque les préceptes que ses prédécesseurs dans la carrière lui avaient légués, de même S. C. W. Reynolds, Samuel Cousins et Ch. Turner témoignèrent hautement qu'ils avaient su mettre à profit les enseignements reçus dans leur enfance, lorsqu'ils fréquentaient encore l'atelier, et qu'ils n'entendaient en aucune façon laisser dégénérer un art qui, pratiqué en Angleterre plus tard qu'ailleurs, n'avait été, dans ce genre particulier du moins, surpassé nulle part.

Malgré les préoccupations politiques qui agitaient en France les esprits pendant les dernières années de la royauté et malgré la perturbation qu'apporta à toutes choses la Révolution française, l'art ne cessa pas pour cela d'attirer à lui quelques adeptes désireux de demander à l'étude une distraction, momentanée du moins, aux événements qui s'accomplissaient sous leurs yeux, ou des moyens d'existence qu'il leur était impossible de se procurer autrement. Un assez grand nombre des graveurs que nous avons précédemment

nommés n'avaient pas d'ailleurs cessé de travailler, et, au moment même où la monarchie s'effondrait, un élève de J.-G. Wille qui avait su profiter amplement de l'enseignement qu'il avait reçu, Charles-Clément Bervic, publia le portrait du roi Louis XVI qu'il venait de terminer d'après une médiocre peinture de Callet. Ce fut en 1790 que cette planche vit le jour; on comprend l'accueil peu sympathique qui lui fut fait; le moment était mal choisi en effet pour mettre sous les yeux du public les traits du souverain; la planche fut brisée et les épreuves qui furent tirées au moment même où la planche parut, sont fort difficiles à rencontrer. Si l'œuvre du graveur avait le tort aux yeux des contemporains de reproduire le portrait du souverain, elle a pour les juges non passionnés le mérite de prouver que les traditions de l'école française subsistaient intactes. La postérité, à laquelle incombe le devoir d'apprécier, selon leur mérite, les ouvrages quels qu'ils soient, sans se préoccuper ni du moment où ils parurent, ni des événements qui les suscitèrent, est unanime à regarder le portrait de Louis XVI gravé par Bervic non-

seulement comme une des meilleures planches de cet artiste, mais encore comme une estampe qui fait le plus grand honneur à l'école française. De tous les portraits officiels qui parurent en France, il n'en est aucun qui soit plus habilement gravé, ou dessiné avec plus de correction ; malgré la grande dimension de l'estampe, le travail de l'outil n'apparaît pas à l'œil d'une façon déplaisante ; la physionomie du personnage a préoccupé avant tout l'artiste, mais l'harmonie générale de l'œuvre n'a pas été pour cela sacrifiée ; chaque partie de cette planche, gravée à l'aide de travaux très-différents, est subordonnée à l'ensemble, et le graveur qui avait à traduire une composition compliquée a rempli sa tâche avec un talent qui lui a valu l'estime de tous les gens de goût.

Pendant la période révolutionnaire, il ne se produit aucune autre planche d'aussi longue haleine ni aucune œuvre d'art du même ordre. Les circonstances ne se prêtent pas à des travaux de ce genre, et les graveurs sont forcés pour vivre de se plier aux exigences du moment. Ils gravent au jour le jour les portraits

des hommes qui occupent successivement l'opinion. Vérité, Bonneville et Levachez s'appliquent à fixer sur le métal, aussi promptement que le comporte le mode qu'ils emploient, les traits des personnages qui jouent pendant la Révolution les premiers rôles. Courbe, Beljambe, Masquelier, Voyez et quelques autres gravent pour l'éditeur Déjabin, d'après Labadye, Gros, Perrin, Isabey et Moreau, les portraits des membres de l'Assemblée nationale; ils se servent de l'eau-forte qu'ils reprennent légèrement au burin, et font passer successivement sous nos yeux les physionomies des législateurs qui président aux destinées de la France. Vers le même temps, Quenedey et Chrétien s'associent pour exploiter un procédé dont ils sont les inventeurs, procédé qui consiste à confier à une machine le soin de transporter sur le métal la silhouette des figures que l'on entend représenter. Une fois cette silhouette obtenue mécaniquement, l'artiste n'a plus qu'à modeler sommairement les parties de la face que l'instrument n'a pu atteindre. Cette façon de graver reçut un accueil favorable des particuliers qui trouvaient ainsi,

sans faire une dépense trop forte, le moyen de transmettre à leur famille leurs portraits, et qui se déclaraient satisfaits lorsque la ressemblance était certaine. De ces travaux qui ne touchent que d'assez loin à l'art proprement dit, l'historien a le devoir, plus que qui que ce soit, de se préoccuper. Il peut, en étudiant la physionomie des personnages dont il veut écrire l'histoire ou connaître à fond la vie, découvrir certaines tendances de caractère ou certaines particularités bonnes à signaler ; celui qui n'a à s'inquiéter que de la beauté de la forme, de la vérité de la physionomie ou de la justesse du dessin, n'a pas les mêmes raisons de s'intéresser à ces planches exécutées, même lorsqu'elles sont signées de noms connus, sans prétention et sans autre désir de la part de leurs auteurs que de satisfaire à des besoins auxquels ne sauraient suffire des œuvres étudiées avec soin et patiemment élaborées.

Les époques de calme peuvent seules permettre aux graveurs de consacrer à leurs travaux le temps nécessaire pour mener à bien une planche de longue haleine. Le besoin de

témoigner de leur habileté était tel chez les artistes français que, les secousses de la Révolution à peine calmées, ils se remirent à leurs travaux avec une ardeur nouvelle. Ils n'avaient rien perdu de leur ancienne valeur, et, malgré le loisir forcé que les événements leur avaient imposé, ils n'avaient pas oublié les qualités particulières qui avaient valu à l'école française sa gloire passée. Quoique la gravure de portrait n'ait qu'accidentellement attiré les artistes qui travaillent à la fin du siècle dernier et au commencement de celui-ci, elle fournit cependant des spécimens assez significatifs pour qu'il ne soit que juste de signaler le mérite très-réel des œuvres en ce genre publiées à cette époque. Le portrait du comte d'Arundel, que Pierre-Alexandre Tardieu grava d'après Antoine Van-Dyck, peut, sans faiblir, supporter le voisinage des meilleures planches qui virent le jour en France au XVIIe siècle, et les portraits de l'empereur Napoléon Ier et du prince de Talleyrand, que Boucher-Desnoyers retraça dans les premières années de l'Empire d'après les célèbres peintures de François Gérard, ou le portrait du roi

Louis XVIII, que signa Raphaël-Urbain Massard, également d'après Gérard, sont là pour témoigner que l'art français n'était nullement en décadence, et permettent d'attester que depuis le XVIe siècle jusqu'à nos jours, la série des maîtres qui excellèrent dans la gravure de portrait ne fut pas un seul instant interrompue.

Cette observation trouve ici tout naturellement sa place au moment où nous arrivons à la fin de notre tâche. Depuis le jour où l'art français se produisit, c'est-à-dire depuis le moyen âge pour ce qui concerne la peinture et la sculpture, et depuis le XVIe siècle pour ce qui regarde particulièrement la gravure, s'il est une manifestation de l'art qui n'ait pas un seul instant été négligée par nos compatriotes, c'est le portrait, c'est-à-dire la représentation fidèle d'un type et d'une physionomie. Dans les vitraux les plus célèbres, dans les miniatures les plus soignées, comme dans les sculptures qui ornent les anciens tombeaux, les artistes français témoignent de leur attention particulière à exprimer les traits du donateur ou du défunt. A côté de la ressemblance physique qu'ils s'efforçaient de transmettre

avec une fidélité parfaite, ils s'appliquaient avec une ardeur égale à rendre la ressemblance morale, c'est-à-dire le tempérament et la physionomie vraie du personnage dont ils léguaient l'image à la postérité. La clarté a toujours été une des qualités dominantes de l'art français. La simplicité des moyens employés, la justesse de l'expression en même temps qu'une exécution précise sans minutie en forment les caractères particuliers. Le style n'en est pas banni, mais il ne prédomine pas comme dans les œuvres italiennes; la recherche du fini et l'excès de l'analyse ne choquent pas comme dans les productions allemandes; le naturalisme, que les maîtres des Pays-Bas affectionnaient tout particulièrement, ne séduisit pas au même degré les Français qui sont éclectiques dans le bon sens du mot, et chez lesquels la raison domine toujours, dans l'art du moins. Nos compatriotes ne font pas parade de leur savoir; les œuvres les plus patiemment exécutées qu'ils signent ne se ressentent ni du travail ni des efforts qu'elles ont nécessités. A l'époque où la gravure de portrait se produit en France, au moment où

les Clouet, les Dumonstier et les Quesnel font leurs inimitables crayons, les graveurs Jean Rabel, Thomas de Leu et Léonard Gaultier s'efforcent de retracer fidèlement les physionomies que ces peintres leur ont transmises. Viennent ensuite Daret et Michel Lasne qui, ne se sentant pas la force de faire mieux, s'inspirent des œuvres de leurs devanciers; plus tard surgit cette incomparable série d'artistes qui, ayant à leur tête Jean Morin, Robert Nanteuil et Gérard Édelinck, donnent à l'école française de gravure un lustre qu'elle n'avait pas eu précédemment; ils créent dans notre pays une école de gravure de portrait dans laquelle s'empressent de se ranger les Drevet et leurs imitateurs, une école dont les artistes étrangers travaillent à s'approprier les traditions, et que cherchent encore aujourd'hui à perpétuer nos contemporains qui ont appris à la connaître et à l'apprécier dans les ateliers de Bervic et de Boucher-Desnoyers.

LISTE DES OUVRAGES DU MÊME AUTEUR

ET DES ÉDITIONS PUBLIÉES PAR SES SOINS.

Description du tableau allégorique de la réunion de la Lorraine à la France, peint par Nicolas Delobel, par B. D. R. — Réimprimé par G. Duplessis. Paris, Dumoulin, 1853, in-8º de 16 pages.

Le Livre des peintres et graveurs, par Michel de Marolles, abbé de Villeloin. Nouvelle édition revue par G. Duplessis. Paris, Jannet, 1855, in-12.

— Seconde édition de la *Bibliothèque elzévirienne,* revue et annotée par M. G. Duplessis. Paris, Paul Daffis, 1872, in-12.

La Gravure française au Salon de 1855. Paris, Dentu, in-12.

Michel Lasne, de Caen, graveur en taille-douce, par Thomas Arnauldet et Georges Duplessis. Caen, Mancel, 1856, in-8º de 14 pages.

Mémoires et Journal de J. G. Wille, graveur du roi, publiés d'après les manuscrits autographes de la Bibliothèque impériale et annotés par G. Duplessis, avec une préface par Edmond et Jules de Goncourt. Paris, Renouard, 1857, 2 vol. in-8º.

Les Graveurs sur bois contemporains. Paris, 1857, in-8º de 48 pages. (Extrait de *l'Artiste.*)

Académie de peinture et de sculpture. — *Liste de ses membres,* par Reynès, publiée et annotée par G. Duplessis. Bruxelles, 1857, in-8º de 15 pages.
(Extrait de la *Revue universelle des arts.*)

Notice sur la vie et les travaux de Gérard Audran, graveur ordinaire du Roi. Lyon, L. Perrin, 1858, in-8º.

Catalogue de l'œuvre de Abraham Bosse. Paris, 1859, in-8º.
(Extrait de la *Revue universelle des arts.*)

Le Département des Estampes à la Bibliothèque impériale.

Son origine et ses développements successifs. Paris, Claye, 1860, grand in-8º. (Extrait de la *Gazette des Beaux-Arts*.)

Histoire de la gravure en France. Paris, Rapilly, 1861, in-8º. Ouvrage couronné par l'Institut de France (Académie des Beaux-Arts).

Jehan de Paris, varlet de chambre et peintre ordinaire des rois Charles VIII et Louis XII. Par J. Renouvier, précédé d'une Notice biographique sur la vie et sur les ouvrages et de la Bibliographie complète de M. Renouvier, par Georges Duplessis. Paris, Aubry, 1861, in-8º.

Essai de Bibliographie, contenant l'indication des ouvrages relatifs à l'*Histoire de la gravure et des graveurs*. Paris, Rapilly, 1862, in-8º.

Des Gravures sur bois dans les livres de Simon Vostre, libraire d'Heures, par Jules Renouvier, avec un avant-propos par Georges Duplessis. Paris, Aubry, 1862, in-8º.

Des Portraits d'auteurs dans les livres du XVᵉ siècle, par Jules Renouvier, avec un avant-propos par Georges Duplessis. Paris, Aubry, 1863, in-8º.

Les douze Apôtres, émaux de Léonard Limosin, conservés à Chartres dans l'église Saint-Pierre. Gravures par M. Alleaume, texte par Georges Duplessis. Paris, A. Lévy, 1865, in-folio, figures.

Le Peintre-Graveur français, ou Catalogue raisonné des estampes gravées par les peintres et les dessinateurs de l'école française, ouvrage faisant suite au *Peintre-Graveur* de M. Bartsch, par A. P. F. Robert-Dumesnil. Paris, veuve Bouchard-Huzard, 1865-1871. 3 volumes in-8º.

Les tomes IX et X de cet ouvrage ont été, d'après les désirs de l'auteur, publiés par M. Georges Duplessis. Le tome II, comprenant un supplément aux 10 volumes du *Peintre-Graveur français*, a été rédigé par lui.

OUVRAGES DU MÊME AUTEUR.

Essai d'une Bibliographie générale des Beaux-Arts. Biographies individuelles, monographies, biographies générales. Paris, Rapilly, 1866, in-8°.

Costumes historiques des XVIe, XVIIe et XVIIIe siècles, dessinés par E. Lechevalier-Chevignard, gravés par A. Didier, L. Flameng, F. Laguillermie, etc., avec un texte historique et descriptif par G. Duplessis. Paris, A. Lévy, 1867-1873, 2 volumes grand in-4°, fig.

Michel de Marolles, abbé de Villeloin, amateur d'estampes. Paris, Claye, 1869, grand in-8°.
 (Extrait de la *Gazette des Beaux-Arts*.)

Le Cabinet du Roi, collection d'estampes commandées par Louis XIV. Paris, Bachelin-Deflorenne, 1869, grand in-8°. (Extrait du *Bibliophile français*.)

Les Merveilles de la gravure. Paris, Hachette, 1869, in-12.
— deuxième édition. Paris, Hachette, 1871, in-12.
— Traduit en anglais. Londres, Sampson Low son and Marston, 1871, petit in-4°.
— Traduit en espagnol. Paris, Hachette, 1873, in-12.

Roger de Gaignières et ses collections iconographiques. Paris, Claye, 1870, grand in-8°.
 (Extrait de la *Gazette des Beaux-Arts*.)

Catalogue des Estampes gravées par Claude Gellée, dit le Lorrain, précédé d'une Notice sur cet artiste, par MM. Édouard Meaume et Georges Duplessis. Paris, veuve Bouchard-Huzard, 1870, in-8°.
 (Extrait du tome XI du *Peintre-Graveur français,* de M. Robert-Dumesnil.)

Héliogravure Amand-Durand, eaux-fortes et gravures des maîtres anciens, tirées des collections les plus célèbres et publiées avec le concours d'Édouard Lièvre ; Notes par G. Duplessis. Paris, Amand-Durand et Goupil, 1870-1875. 4 volumes in-folio, fig.

OUVRAGES DU MÊME AUTEUR.

Le Cabinet de M. Gatteaux. Paris, Claye, 1871, grand in-8°. (Extrait de la *Gazette des Beaux-Arts*.)

Le Département des Estampes de la Bibliothèque nationale, pendant la période révolutionnaire. 1789-1804. Paris, Bachelin-Deflorenne, 1872, grand in-8°. (Extrait du *Bibliophile français*.)

Ornements des anciens maîtres du XVe au XVIIIe siècle. Deux cent vingt planches recueillies par O. Reynard. Texte par Georges Duplessis. Paris, A. Lévy, 1873. 2 volumes in-folio, fig.

Eaux-fortes d'Antoine Van Dyck, reproduites et publiées par Amand-Durand; texte par G. Duplessis. Paris, Amand-Durand et Goupil, 1874, in-folio, fig.

M. Édouard Detaille. Paris, Claye, 1874, grand in-8°. (Extrait de la *Gazette des Beaux-Arts*.)

Un Curieux du XVIIe siècle. Michel Bégon, intendant de la Rochelle. Correspondance et documents inédits, recueillis, publiés et annotés par G. Duplessis. Paris, Aubry, 1874, in-12. Portr.

Les OEuvres de Prud'hon à l'école des Beaux-Arts. Paris, Claye, 1874, grand in-8°. (Extrait de la *Gazette des Beaux-Arts*.)

Les ventes de Tableaux, dessins, estampes et objets d'art aux XVIIe et XVIIIe siècles : 1611-1800. Essai de Bibliographie. Paris, Rapilly, 1874, in-8°.

Eaux-fortes de Paul Potter, reproduites et publiées par Amand-Durand, texte par G. Duplessis. Paris, Amand-Durand et Goupil, 1875, in-folio, fig.

LIBRAIRIE DE RAPILLY
Quai Malaquais, 5, à Paris.

CATALOGUE
DE
LIVRES RELATIFS A L'ARCHITECTURE
LA SCULPTURE
LA PEINTURE ET LA GRAVURE

1. **AGINCOURT** (Seroux d'), Histoire de l'art par les monuments, depuis sa décadence au IVe siècle jusqu'à son renouvellement au XVIe. *Paris*, 1823, 6 vol. in-fol., demi-rel. enrichis de 325 pl. gravées sous les yeux de l'auteur. Édition originale. . 250 fr.

2. **ALVIN** (Louis). Documents iconographiques et typographiques de la Bibliothèque royale de Belgique. *Bruxelles* 1864-73, 5 livraisons in-fol., contenant ensemble 35 pl. et 74 pages de texte à deux colonnes. . . . 60 fr.

 1re livraison : Spirituale pomerium, par M. L. ALVIN. — 2º livraison : Gravure criblée, par M. H. HYMANS. — 3e livraison : la Vierge de 1418, par M. CH. RUELENS. — 4e livraison : Vue de Louvain, par M. J. PETIT. — 5e livraison : les Neuf Preux, par M. ÉDOUARD FÉTIS.

3. —— Les académies et les autres écoles de dessin de la Belgique en 1864. *Bruxelles*, 1866, in-8 de 484 p. 10 fr.

4. Catalogue raisonné de l'œuvre des trois frères Jean, Jérôme et Antoine Wierix. *Bruxelles*, 1866, in-8 broché. 15 fr.

5. **BELLE** (Clément). Collections de têtes gravées à la manière du crayon, d'après les calques pris sur les fresques de Raphaël qui décorent les salles du Vatican à Rome. 15 pl. imprimées sur demi-jésus. . . . 10 fr.

 Chaque feuille isolée 75 c.

6. **BOCHER** (Emmanuel). Les gravures françaises du XVIIIe siècle ou catalogue raisonné des estampes, eaux-fortes, pièces en couleur, au bistre et au lavis, de 1700 à 1800. — Premier fascicule, Nicolas Lavreince, avec un portrait gravé à l'eau-forte par M. Le Maire, d'après la photographie communiquée par M. H. Vienne, d'une miniature conservée au musée de Stockholm. *Paris*, imprimerie de Jouaust, 1875, in 4º, sur papier vergé. 15 fr.

 Sous presse : Baudouin.

7. **BONNAFFÉ** (Edmond). Les collectionneurs de l'ancienne France, *Paris*, 1875, in-8, pap. vergé, br. . . . 5 fr.

8. —— Inventaire des meubles de Catherine de Médicis, en 1589, mobilier, tableaux, objets d'art, manuscrits, *Paris*, 1874, in-8, papier vergé, port., par RAJON, br. 12 fr.

9. **BRUYN** (Abr. de). Costumes civils et militaires du XVIe siècle. Reproduction fac-similé de l'édition de 1581, coloriée d'après des documents contemporains, texte traduit et annoté par Auguste Schoy, architecte professeur à l'académie des Beaux-Arts, d'Anvers. *Bruxelles*, 1875, in-4 en portefeuille, avec 32 planches dont 6 double format, donnant environ 200 costumes, parmi lesquels plusieurs français et anglais. 60 fr.

 Il n'y a que cent exemplaires coloriés; l'édition non coloriée est épuisée.

10. **BURTIN** (De). Traité théorique et pratique des connaissances nécessaires aux amateurs de tableaux. *Bruxelles*, 1808, 2 vol. in-8, fig., demi-rel : . . 10 fr.

 —— Le même ouvrage, réimpression de Valenciennes, 1846, gr. in-8 br. 10 fr.

11. **CARISTIE** (Auguste), architecte. Plan et coupe d'une partie du Forum romain et des monuments sur la voie Sacrée, indiquant les fouilles qui ont été faites dans cette partie de Rome depuis l'an 1809 jusqu'en 1819. *Paris*, 1821, gr. in-fol. max., titre, notes indicatives et 7 pl. 12 fr.

12. —— Monuments antiques à Orange, arc de triomphe et théâtre. *Paris*, 1856, 2 parties en 1 vol. gr. in-fol. de

55 pl. avec texte, même format, orné de gravures sur bois 120 fr.

13. CHENAVARD (Aimé). Nouveau recueil de décorations intérieures, contenant des dessins de tapisseries, tapis, meubles, bronzes, vases et autres objets d'ameublement, la plupart exécutés dans les manufactures royales. *Paris.* 1837, in-fol., cart., de 42 pl. 20 fr.

14. —— Album de l'ornemaniste. Recueil d'ornements de tous les genres et dans tous les styles, contenant des dessins de meubles, vases, vitraux, tapis, panneaux de devanture, et des motifs dans le style Renaissance, gothique, chinois, persan et arabe. *Paris,* 1854, in-fol., cart., avec 72 pl. 40 fr.

15. CHENAVARD (A.-M.). Voyage en Grèce et dans le levant, fait en 1843 et 1844. *Lyon,* imprimerie de *L. Perrin,* 1858, in-fol., cart., avec 79 pl. On y a joint une relation détaillée du voyage, formant un petit volume broché. 80 fr.

16. CHENNEVIÈRES-POINTEL (de). Recherches sur la vie et les ouvrages de quelques peintres provinciaux de l'ancienne France. *Paris,* 1847-62, 4 vol. in-8, br. 25 fr.

17. CLOCHAR. Monuments et tombeaux, mesurés et dessinés en Italie. *Paris,* 1815, gr. in-fol. cart., avec 40 pl. 25 fr.

18. CORRARD DE BREBAN. Les graveurs troyens, Recherches sur leur vie et leurs œuvres, avec fac-simile. *Troyes et Paris,* 1868, in-8, br. . . 3 fr.

19. COURAJOD (L.) et Henri de GEYMULLER. Les Estampes attribuées à Bramante aux points de vue iconographique et architectonique, Extrait de la *Gazette des Beaux-Arts,* avec addition de notes et d'une eau-forte. *Paris,* 1874, broch. in-8, ornée de 5 figures. 3 fr.

20. CROWE et CAVALCASELLE. Les anciens peintres flamands, leur vie et leurs œuvres ; traduit de l'anglais par Delepierre, annoté par Alex. Pinchart et Ch. Ruelens. *Bruxelles.* 1862-65, 2 vol. in-8, br. . . . 15 fr.

21. DALY (César). Revue générale de l'Architecture et des travaux publics. *Paris,* 1840-73, 30 vol. in-4, demi-chagrin rouge, tranche jaspée. 600 fr.

Le même ouvrage broché, aux mêmes conditions.

22. —— L'architecture privée au dix-neuvième siècle. Nouvelles maisons de Paris et des environs. — Décorations extérieures et intérieures. *Paris,* 1864-1871, 6 vol. in-fol., demi-rel. avec 477 planches. . . . 400 fr.
Le même ouv. En 6 portef. . . . 340 fr.

23. DEDAUX. Chambre de Marie de Médicis au palais du Luxembourg, ou Recueil d'arabesques, peintures et ornements qui la décorent. *Paris,* 1838, in-fol., avec 35 pl. . . 25 fr.

24. DELABORDE (Le vicomte Henri). Le département des estampes à la Bibliothèque nationale. Notice historique suivie d'un catalogue des estampes exposées dans les salles de ce département. *Paris,* 1875, beau volume petit in-8 anglais, en caractères elzéviriens 5 fr.

25. DELANGE. Monographie de l'œuvre de Bernard Palissy, suivie d'un choix de ses continuateurs ou imitateurs, dessinée par MM. Carle Delange et C. Bornemann, et accompagnée d'un texte par M. Sauzay, conservateur-adjoint du musée du Louvre, et M. Henri Delange. *Paris,* 1862, in-fol., avec 100 planches coloriées. Au lieu de 400 fr. 250 fr.

26. DELIGNIÈRES. Catalogue raisonné de l'œuvre gravé de Jean Daullé, précédé d'une notice sur sa vie et ses ouvrages. *Paris et Abbeville,* 1873, in-8 de xxviii et 138 pages. . 5 fr.

27. DESTAILLEUR (H.). Recueil d'estampes relatives à l'ornementation des appartements aux xvie, xviie et xviiie siècles, publiées sous la direction et avec un texte explicatif par M. Destailleur, architecte du gouvernement, et gravées en fac-simile par MM. Pfnor, Caresse et Riester, d'après les compositions d'Androuet du Cerceau, Lepautre, Bérain, Daniel Marot, Meissonier, Lalonde, Salembier, etc. *Paris,* 1863-1868, 2 vol. in-fol., ornés de 144 planches. 150 fr.

28. —— Notices sur quelques artistes français, architectes, dessinateurs, graveurs du xvie au xviiie siècle, par M. H. Destailleur. *Paris,* 1863, in-8 de 332 pages. 8 fr.

29. DRUGULIN (W.). Allart van Everdingen, catalogue raisonné de toutes les estampes qui forment son œuvre gravé. *Leipzig,* 1873, in-8, br. 12 fr. 50

30. DUPLESSIS (Georges). Bibliothécaire du département des Estampes à la Bibliothèque nationale. Eaux-fortes de Antoine Van Dyck reproduites et publiées par Amand-Durand, texte

par Georges Duplessis. *Paris*, 1874, in-fol. en portefeuille. 21 estampes. 60 fr.

31. —— Eaux-fortes de Paul Potter reproduites et publiées par Amand-Durand, texte par Georges Duplessis. *Paris*, 1875, in-fol. en portefeuille. 21 estampes 60 fr.

32. —— Catalogue de l'œuvre d'Abraham Bosse. *Paris*, 1859, grand in-8 br 8 fr.
<small>Tirage à part à très-petit nombre, de la *Revue universelle des arts*.</small>

33. —— Histoire de la gravure en France. Ouvrage couronné par l'Institut de France (Académie des beaux-arts). *Paris*, 1861, in-8 de VIII-408 p. 8 fr.
Papier vergé 15 fr.

34. —— Les ventes de tableaux, dessins, estampes et objets d'art aux XVIIe et XVIIIe siècles (1611-1800). Essai de bibliographie *Paris*, 1874, in-8 de 130 p. 6 fr.

35. —— Un curieux du XVIIe siècle, Michel Begon. Correspondance et documents inédits. *Paris*. 1874 in-12 6 fr.

36. DURER (Albert). La vie de la Vierge Marie, en vingt gravures sur bois par Albert Durer. Nuremberg, anno 1511, décrite en vers latins par Chelidonius, reproduction, procédé P. W. van de Weijer, imprimeur-lithographe, avec une introduction de Ch. Ruelens, conservateur à la Bibliothèque royale de Bruxelles. *Utrecht*, 1875, petit in-fol. imprimé sur beau papier de Hollande. 25 fr.

37. FRANKEN. L'Œuvre de Willem Jacobszoon Delff, décrit par D. Franken D. Z. Amsterdam, 1872, gr. in-8 de 90 pages 8 fr.

38. GAILHABAUD (Jules). Monuments anciens et modernes, collection formant une histoire de l'architecture des différents peuples à toutes les époques. *Paris*, 1850, 4 vol. in-4, demi-rel., avec 397 pl. 200 fr.

39. —— L'architecture du cinquième au dix-septième siècle et les arts qui en dépendent. *Paris*, Gide, 1858, 4 vol. in-4, avec atlas in-fol., demi-rel. 250 fr.

40. GÉRARD (Œuvre du baron François), 1789-1836. Portraits historiques en pied, tableaux d'histoire et de genre, esquisses peintes, tableaux ébauchés. Compositions dessinées, fac-simile. Portraits à mi-corps et portraits en buste. *Paris*, 1852-57, 3 vol. in-folio cart., ornés de 241 pl. . . . 170 fr.

41. GHIBERTI (Lorenzo). Porte principale du baptistère de Florence, représentant des sujets de l'Ancien Testament. *Paris*, s. d., 12 pl. gr. in-fol., y compris la feuille de texte servant d'explication. 15 fr.

42. GIRODET. L'Enéide et les Géorgiques, suite de compositions dessinées au trait par Girodet, lithographiées par ses élèves. *Paris*, s. d., gr. in-fol. cart., 84 pl., plus le portrait de Girodet. La table des planches se trouve imprimée au verso du titre. 30 fr.
En portefeuille. 24 fr.

43. —— Anacréon, Sapho, Bion, Moschus, recueil de compositions dessinées par Girodet et gravées par Chatillon, son élève. *Paris*, 1823-29, 2 vol. in-4, cart. avec 94 pl. 45 fr.

44. GONCOURT (Edmond et Jules de). L'Art du XVIIIe siècle. 2e édition revue et augmentée : Watteau, Chardin, Boucher, La Tour, Greuze, les Saint-Aubin, Gravelot, Cochin, Eisen, Moreau, Debucourt, Fragonard, Prudhon. *Paris*, 1873-74, 2 vol. in-8 de chacun 550 pages.
<small>Prix : sur papier chamois. . . . 20 fr.
» sur papier vergé. . . . 30 fr.</small>

45. GONCOURT (Edmond de). Catalogue raisonné de l'œuvre peint, dessiné et gravé d'Antoine Watteau. *Paris*, 1875, in-8, br. de VIII et 374 pages.
<small>Sur papier chamois. 12 fr.
Sur papier vergé. 24 fr.</small>

46. GRUNER (Louis). Les bas-reliefs de la cathédrale d'Orvieto, ouvrage de sculpture de l'école des Pisani, gravés sur les dessins de V. Pontani, par D. Ascani, D. Bartoccini et L. Gruner. Texte par E. Braun. *Leipzig*, 1858, in-fol. obl., avec 80 pl. . . 75 fr.

47. GUIFFREY (J.-J.). Eloge de Lancret, peintre du roi, par Ballot de Sovot, accompagné du catalogue de ses tableaux et de ses estampes, de notes et de pièces inédites ; le tout réuni et publié par J.-J. Guiffrey. Paris, 1874, in-8, br. 9 fr.

48. GUTENSOHN et KNAPP. Les Basiliques chrétiennes de Rome relevées et dessinées par Guttensohn et Knapp, avec texte français par Bunsen et Daniel Ramée. *Paris*, 1872, in-fol. en portefeuille avec 50 pl. 50 fr.

49. HYMANS. Le Rhin monumental et pittoresque. Cologne à Mayence. Francfort à Constance ; aquarelles d'après nature, lithographiées en plusieurs teintes, par Fournier, Lauters et Stroobant, texte par L. Hymans (Édition Muquardt). 2 vol. gr. in-fol.,

comprenant 60 pl. à l'aquarelle, rel. de luxe, mar. plein gaufré, style moyen âge. 80 fr.

Le même ouvrage. 2 vol. petit in-fol., 60 pl., même rel. 60 fr.

50. **KINGSBOROUGH'S** (Lord), Mexican antiquities. *London*, 1830-48, 9 vol. in-fol. demi-mar. vert, avec coins tranche dorée ornés de plus de mille planches coloriées. . . . 1,500 fr.

51. **LABORDE** (Le comte Léon de). Voyage de l'Arabie-Pétrée. *Paris*, 1830, g. in-fol., demi-rel., avec 60 pl. plus un grand nombre de vignettes sur bois dans le texte. . . . 75 fr.

52. **LACROIX**. Revue universelle des arts, publiée par PAUL LACROIX et M. C. MARSUZI DE AGUIRRE, avec le concours des premiers critiques d'art, archéologues, iconophiles, etc., collection complète. *Paris et Bruxelles*, 1855-66, 23 vol. gr. in-8 brochés. Au lieu de 270 fr. 100 fr.

53. **LUYNES** (H. d'Albert, duc de). Choix de dessins, de Raphaël, qui font partie de la collection Wicar, à Lille, reproduits en *fac-simile* par MM. WACQUEZ et LEROY, gravés par les soins de M. H. d'ALBERT, duc de Luynes, membre de l'Institut. *Paris*, 1858, gr. in-fol., 20 pl. avec texte. . . 60 fr.

54. **MASSALOFF** (N.). Les Rembrandt de l'Ermitage impérial de Saint-Pétersbourg. 40 planches gravées à l'eauforte par N. MASSALOFF. *Leipzig*, 1870, in-fol. en portefeuille. . . . 300 fr.

Épreuves d'artistes, tirées à 250 exemplaires.

55. — Les chefs-d'œuvre de l'Ermitage impérial de Saint-Pétersbourg, gravés à l'eau-forte par N. MALASSOFF. *Leipzig*, 1872, in-fol., en portefeuille. 150 fr.

Épreuves d'artiste, première série, 20 gravures, tirées à 300 exemplaires.

56. **MEAUME** (Ed.). Recherches sur la vie et les ouvrages de Jacques Callot. Suite au Peintre-Graveur français de M. Robert Dumesnil. *Nancy*, 1860, 2 vol. in-8, broché. 15 fr.

Le catalogue de l'œuvre, sans la biographie de Callot, 1 vol. in-8, br. . . 10 fr.

57. **MERLIN** (R.). Origine des cartes à jouer, recherches nouvelles sur les Naïbis, les Tarots et sur les autres espèces de cartes. *Paris*, 1869, in-4 de VIII et 144 pages de texte, avec 73 pl. offrant plus de 600 sujets, la plupart peu connus ou tout à fait nouveaux. 40 fr.

58. **MICHEL-ANGE BUONAROTI**. Peintures de la chapelle Sixtine au Vatican, suite de neuf estampes gravées par Bonato, représentant l'histoire de la Création. In-fol. obl. 12 fr.

59. **ORSEL** (Victor). Œuvres diverses. *Paris*, 1849 et années suivantes. 10 liv. petit in-fol., avec 86 pl. en portefeuille. 60 fr.

60. **PARIS** (Histoire générale de). Collection de documents publiés sous les auspices de l'édilité parisienne. Les volumes de la collection sont de format in-4. *Introduction à l'Histoire générale de Paris.* (Plan de la collection. Précédents historiques, par L.-M. TISSERAND, appendices et pièces justificatives. Un vol. 15 fr.

—— GÉOLOGIE ET PALÉONTOLOGIE. — *La Seine.* — LE BASSIN PARISIEN AUX AGES ANTÉHISTORIQUES, par E. BELGRAND, inspecteur général des Ponts et Chaussées, directeur des Eaux et des Égouts de la Ville de Paris ; trois volumes avec de nombreuses planches sur bois, en chromolithographie, et en photolithographie. . . 100 fr.

—— TOPOGRAPHIE. — *Topographie historique du Vieux Paris* (RÉGION DU LOUVRE ET DES TUILERIES, t. I et II), par feu A. BERTY et H. LEGRAND, architectes-topographes ; deux volumes avec soixante et une planches sur acier, vingt et un bois gravés, deux héliographies et deux feuilles d'un plan général de restitution. 100 fr.

T. III (BOURG ET FAUBOURG SAINTGERMAIN), *sous presse*.

—— *Plans de restitution.* PARIS EN 1380, plan cavalier restitué par H. LEGRAND, continuateur de la *Topographie* ; une feuille grand aigle, accompagné d'un *Plan de renvoi*, d'une *Notice historique* et d'une *Légende explicative* ; le tout dans une reliure-boîte 30 fr.

N. B. Pour les acquéreurs de l'ouvrage intitulé : *Paris et ses Historiens aux* XIV^e *et* XV^e *siècles.* 10 fr.

—— NUMISMATIQUE ET HÉRALDIQUE. — *Les Armoiries de la Ville de Paris* : I. SCEAUX ET EMBLÈMES ; II. DEVISES ; III. COULEURS ET LIVRÉES ; ouvrage commencé par feu le comte A. DE COETLOGON, refondu et complété par L.-M. TISSERAND ; et le Service historique de la Ville de Paris ; deux volumes avec cinquante planches hors texte, en noir et en couleur et plus de quatre cents bois gravés dans le texte 100 fr.

—— *Les jetons de l'Échevinage parisien*, HISTOIRE NUMISMATIQUE DE LA PRÉVÔTÉ DES MARCHANDS, par feu

D'AFRY DE LA MONNOYE; un volume avec sept cent cinquante bois gravés *sous presse*. 50 fr.

—— HISTOIRE MUNICIPALE. — *Etienne Marcel*, Prévôt des Marchands (1354-1358), par F.-T. PERRENS, lauréat de l'Institut, inspecteur de l'Académie de Paris, avec une introduction historique par L.-M. TISSERAND; un volume. 30 fr.

—— MÉTIERS ET CORPORATIONS. — *Le Livre des Mestiers* d'Estienne Boileau, édition *variorum*, publiée par le Service historique de la Ville de Paris, avec la collaboration de MM. DE LESPINASSE et BONNARDOT, archivistes-paléographes; un volume avec sept planches en *fac-simile* (*sous presse*). 40 fr.

—— SCRIPTORES RERUM PARISIENSIUM. *Paris et ses Historiens aux* XIVe *et* XVe *siècles*, DOCUMENTS ET ÉCRITS ORIGINAUX, recueillis et commentés par feu LE ROUX DE LINCY, conservateur honoraire de la Bibliothèque de l'Arsenal, et L.-M. TISSERAND, secrétaire-archiviste de la Commission des Travaux historiques de la Ville de Paris; un très-fort volume avec trente-huit planches hors texte, dont treize tirées en or et en couleur, et cinquante gravures sur bois ou en héliographie dans le texte 100 fr.

—— BIBLIOTHÈQUES. — *Les anciennes Bibliothèques de Paris* (ÉGLISES, MONASTÈRES, COLLÉGES, ETC.) ,par ALFRED FRANKLIN, de la bibliothèque Mazarine; trois volumes avec vingt-quatre planches hors texte et plus de trois cents gravures dans le texte. Chaque volume pris séparément. . . 40 fr.
Les trois volumes pris ensemble. 100 fr.

—— *Le cabinet des manuscrits de la Bibliothèque nationale*, ÉTUDE SUR LA FORMATION DE CE DÉPOT, comprenant les éléments d'une histoire de la calligraphie, de la miniature, de la reliure et du commerce des livres à Paris avant la découverte de l'imprimerie, par LÉOPOLD DELISLE, membre de l'Institut, t. I et II 80 fr.
T. III (*sous presse*).

—— *La première Bibliothèque de l'Hôtel de Ville de Paris*, par L.-M. TISSERAND, chef du bureau des Beaux-Arts et des Travaux historiques à la Préfecture de la Seine; un volume tiré à très-petit nombre, avec quatre planches hors texte et dix-huit bois gravés. 20 fr.

N. B. Tous les volumes de la collection sont tirés sur papier vélin très-fort. Il y a un petit nombre d'exemplaires sur vergé. Le prix en est d'un tiers plus élevé que celui des exemplaires sur papier ordinaire.

61. PÉQUÉGNOT. Leçons de perspective. *Paris*, 1872, in-4, avec atlas de 28 planches, 82 fig. 15 fr.

62. —— Les vieilles décorations depuis l'époque de la renaissance jusqu'à Louis XVI. L'ouvrage, de format in-folio, se composera de 140 planches, et se publiera par séries de 20 planches. — Les deux premières séries sont en vente prix de chacune. 20 fr.

63. RAPHAEL. Études de dessins d'après le tableau de la Transfiguration de Raphaël, dessiné par CARUCCINI et gravé par Foro en 32 feuilles in-fol. 16 fr.

64. —— Dieci Sogetti ricavati dalle pitture di Raffaelo nelle cammere del Vaticano disegnate et incise a contorni da F. GIANGIACOMO. *Roma*, 1809, in-fol. en 10 feuilles 10 fr.

65. —— Les planètes de la sala Borgia du Vatican, d'après RAPHAEL représentés dans des chars avec leurs attributs; suite de sept pièces dessinées par ZOFANELLI et gravées par BONATO et autres 10 fr.

66. —— Collection de frises représentant des sujets de l'histoire sainte, exécutées au Vatican, gravée par BARTOLI, 15 pl. in-4 obl. 6 fr.

67. —— Recueil de frises peintes en camaïeu au-dessus des grands tableaux du Vatican: Leonis X, admirandæ virtutis imagines, etc. 15 pl. in-4 obl., gravées par BARTOLI. 6 fr.

68. —— Recueil de décorations et fig. du Vatican, que l'on appelle à Rome: *Scherzi di figure colorite di rilievo di stucco; Parerga atque ornamenta in Vaticani Palatii Xistis, etc.* 43 feuilles in-4 obl., gravées par BARTOLI, 12 fr.

69. RAVAISSON. Classiques de l'art, modèles pour l'enseignement du dessin, publiés sous les auspices de S. Exc. M. le ministre de l'instruction publique, par FÉLIX RAVAISSON, inspecteur général de l'enseignement supérieur, membre de l'Institut de France et des académies de Bruxelles, de Berlin, etc. L'ouvrage se compose de 96 pl. (photog.). 768 fr.
Chaque pl. séparément. . . . 8 fr

70. REYNARD (Ovide). Album alphabétique de 500 lettres ornées. Planches tirées en diverses couleurs. 24 feuilles in-fol. 6 fr.

71. ROSINI (Giovanni). Storia della pittura italiana. *Pisa*, 1839-54, 7 vol. in-fol. contenant 254 planches . 300 fr.

72. **Roux** aîné (H.) Charpente de la cathédrale de Messine, dessinée par M. Morey. *Paris*, 1841, gr. in-fol., 8 pl. imprimées par le procédé chromo-lithographique d'Engelmann, avec texte orné 25 fr.
—— Le même, demi-rel . . 30 fr.

73. **Salvage.** Anatomie du gladiateur combattant, applicable aux beaux-arts, ou traité des os, des muscles, du mécanisme des mouvements, des proportions et des caractères du corps humain. *Paris*, 1812, in-fol. cart., avec 22 planches imprimées en couleur. 40 fr.
—— Le même ouvrage en demi-rel. 45 fr.
—— Autre exemplaire avec les contre-épreuves; en demi-chag. vert. 50 fr.
—— Le même recueil sans texte et réuni dans un carton 20 fr.

74. **Silvestre** (J.-B.) Alphabet-Album, ou collection de 60 feuilles d'Alphabets historiés et fleuronnés, tirés des plus beaux manuscrits de l'Europe, des documents les plus rares, ou composés par Silvestre, professeur de calligraphie des princes d'Orléans, 1843-44. In-fol. demi-rel. . . 25 fr.

75. **Spaendonck** (G. van). Fleurs dessinées d'après nature par G. van Spaendonck et gravées sur cuivre par Le Grand, Ruotte etc. Le prix de la collection, 24 planches, format in-fol. est de 18 fr.
Chaque planche prise isolément. 0 fr. 75

76. **Stackelberg** (O. M. baron de). La Grèce; vues pittoresques et topographiques. *Paris*, 1834, 2 vol. in-fol. cart., avec 127 pl. 60 fr.

77. **Stappaerts.** Monuments d'architecture et de sculpture en Belgique, dessins d'après nature, lithographiés en plusieurs teintes, par Stroobant, accompagnés de notices historiques et archéologiques, par Stappaerts (Edition Muquardt). 2 vol. gr. in-fol., comprenant 60 pl. à l'aquarelle, rel. de luxe, maroquin plein gaufré, style moyen âge. 80 fr.
Le même ouvrage, 2 vol. pet. in-fol., 60 pl., même rel. 60 fr.

78. **Stassof.** (W.). L'ornement national russe, broderies, tissus, dentelles (édition de la Société d'encouragement des artistes), avec texte explicatif. *Saint-Pétersbourg*, 1872, avec 82 pl. imprimées en couleur . . 40 fr.

79. **Stuers** (Victor de). Notice historique et descriptive des tableaux et des sculptures exposés dans le musée Royal de La Haye. *La Haye*, 1874, in-8, 384 pages 5 fr.

80. **Tarbé** (Prosper). La vie et les œuvres de Jean-Baptiste Pigalle, sculpteur. *Paris*, 1859, gr. in-8, papier vergé. 5 fr.

81. **Thomas.** Un an à Rome et dans ses environs, recueil de dessins lithographiés, représentant les costumes, les usages et les cérémonies civiles et religieuses des États-Romains, et généralement tout ce qu'on y voit de remarquable pendant le cours d'une année. *Paris*, 1830, petit in-fol., demi-rel., avec 72 pl. coloriées. 60 fr.
Le même ouvrage br., fig. noires. 25 fr.

82. **Umé** (Godefroi). L'art décoratif; modèles de décoration et d'ornementation de tous les styles et de toutes les époques, choisis dans les œuvres des plus célèbres artistes. *Liége*, Ch. Claesen, s. d., in-fol. 120 pl. gr. tirées sur fond teinté, en portefeuille. . 45 fr.
Le même, cartonné en percal. r., dos de chag 50 fr.

83. **Vogüé** (Comte Melchior de). Le temple de Jérusalem. *Paris*, 1864, in-fol., avec 40 pl., dont 15 en couleur. 70 fr.

84. **Vosmaer** (C.). Rembrandt Harmensz van Rijn. Ses précurseurs et ses années d'apprentissage. *La Haye*, 1863, in-8 br. — Rembrandt Harmensz van Rijn, sa vie et ses œuvres. *La Haye*, 1869, in-8, br. ensemble, 2 v. 19 fr.

85. **Vriese.** Plusieurs menuiseries, comme buffets, tables, bancs, escabelles, etc., inventées par Paul Vredeman de Vriese; reproduction fac-simile de l'édition originale. *Bruxelles*, 1869, 40 planches in-4 en portefeuille. 25 fr.

86. **Westrheene** (T. van). Jean Steen, étude sur l'art en Hollande. *La Haye*, 1856, in-8 br. 7 fr.

87. —— Paulus Potter, sa vie et ses œuvres. *La Haye*, 1867, gr. in-8 br. 7 fr.

88. **Wussin.** Jonas Suyderhoef, son œuvre gravé, classé et décrit. *Bruxelles*, 1862, in-8, br 3 fr.

89. **Yvon** (Adolphe). Méthode de dessin à l'usage des écoles et des lycées. *Paris*, 1868, in-fol., av. 24 pl. lith. 12 fr.

90. **Zanetti** (Alex.). Le premier siècle de la chalcographie, ou catalogue raisonné des estampes du cabinet de feu M. le comte Léopold Cicognara. *Venise*, 1837, gr. in-8, br. . . . 12 fr.

www.ingramcontent.com/pod-product-compliance
Lightning Source LLC
Chambersburg PA
CBHW071540220526
45469CB00003B/862